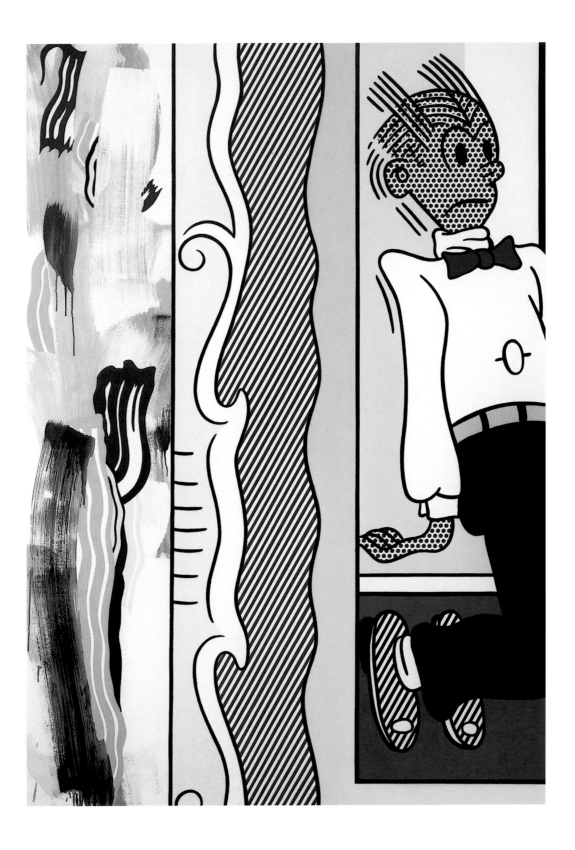

재니스 헨드릭슨 지음 권근영 옮김

로이 릭텐스타인

1923~1997

진부함의 아이러니

마로니에북스 TASCHEN

옮긴이 **권근영**

서울대학교 국문과를 졸업하고, 동 대학원 서양화과에서 미술이론을 전공하여 석사학위를 받았다.

▶ 표지 난 네가 어떻게 느끼는지 알아, 브래드(부분), 1963년,
 캔버스에 마그나와 유채, 168×96cm. 아헨, 루트비히 국제미술포럼
▶ 2쪽 두 개의 회화: 대그우드, 1983년, 캔버스에 마그나와 유채,
 228.6×162.6cm. 개인 소장
▶ 뒤표지 로이 릭텐스타인, 1987년. 사진: dpa

로이 릭텐스타인

지은이 재니스 헨드릭슨
옮긴이 권근영

초판 1쇄 발행 2005년 6월 5일
초판 2쇄 발행 2013년 5월 27일

펴낸이 이상만
펴낸곳 마로니에북스
등 록 2003년 4월 14일 제2003-71호
주 소 (413-756) 경기도 파주시 문발동 출판도시 521-2
전 화 02-741-9191(대)
편집부 02-744-9191
홈페이지 www.maroniebooks.com

* 책값은 뒤표지에 있습니다.

ISBN 978-89-91449-15-2
ISBN 89-91449-99-9 (set)

ROY LICHTENSTEIN by Janis Hendrickson
©2013 TASCHEN GmbH
Hohenzollernring 53, D–50672 Köln
www.taschen.com
Cover design: Claudia Frey, Angelika Taschen, Cologne

차 례

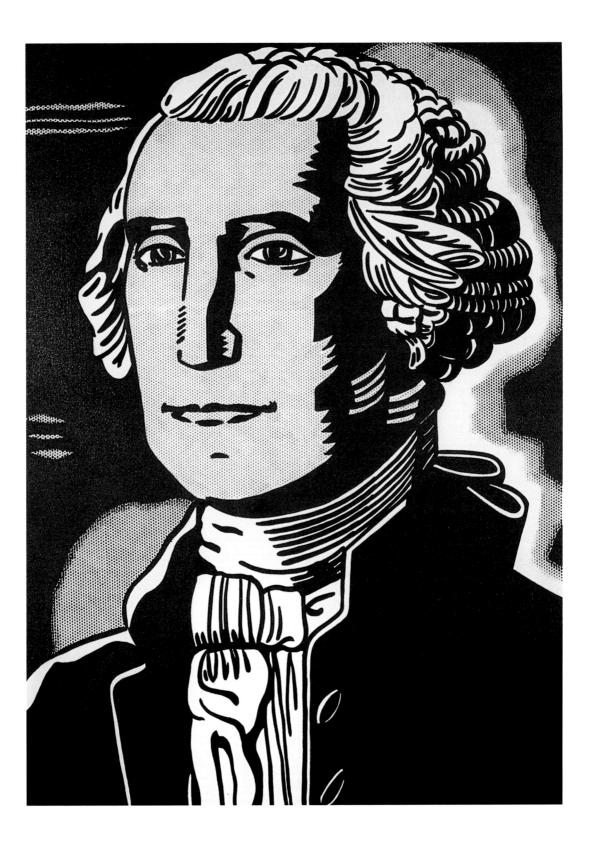

시작

팝 아트의 '창시자?' 1962년 로이 릭텐스타인이 연필로 스케치하고 유화로 완성한 초상화 속의 조지 워싱턴이 오늘날 미술가 자신과 아주 닮아 보이는 것은 우연일 뿐이다. 릭텐스타인의 크고 둥그런 눈, 거의 네모진 매끈한 얼굴은 실제로는 미국 초대 대통령의 통통한 얼굴과 거의 닮지 않았다. 그러나 이 작품이 헝가리에 기원을 두고 있다는 것을 알고 나면, 두 얼굴이 닮아 보이는 이유가 쉽게 설명된다. 릭텐스타인은 흔히 짐작하듯 1달러 지폐를 참고한 것이 아니라, 길버트 스튜어트의 유명한 초상화 중 하나가 리놀륨 판화로 개작되어 헝가리어 신문에 게재된 것을 보고 그린 것이다.

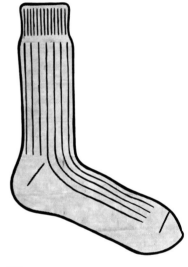

양말
Sock, 1962년
캔버스에 유채, 121.9×91.4cm
개인 소장

그럼에도 두 사람의 인생은 어느 정도 연관성이 있어 보인다. 1962년경 릭텐스타인은 미국 미술계의 리더가 되었다. 그보다 한 해 전 그는 가끔 보여주던 불손한 유머 감각에 어울리는 회화 양식을 발견했으며, 뉴욕의 유명한 레오 카스텔리 갤러리의 후원을 받게 되었다. 그리고 곧 작품 활동에 전념하기 위해 대학 강사직을 그만두었다. 사실 〈조지 워싱턴〉(6쪽)은 릭텐스타인의 특징을 가장 잘 드러내는 연재만화에 속하는 작품이 아니다. 그러나 이 '초상화'는 릭텐스타인의 작품세계를 탐색하는 동안 만나게 될 많은 생각들을 담고 있기 때문에, 그의 전형적 작품이라 할 수 있다. 우선 작품의 주제가 유명하고 영웅적이면서 평범하고 심지어 촌스럽기까지 하다. 둘째, 18세기 미국 회화의 싸구려 복제화에서 이미지를 차용했다. 원작자인 길버트 스튜어트는 이미 100점 이상의 워싱턴 초상화 복제화를 그렸다. 그러니 릭텐스타인의 워싱턴 초상화는 원작의 복제의 복제의 복제쯤 될 것이다. 유머뿐 아니라 모순이 깃들어 있는 것이다. 셋째, 릭텐스타인의 회화 기법은 대량 생산되어 신문에 인쇄된 원본과 관련이 있다.

그러나 이런 성공은 오랜 기다림 끝에 이룬 것이었다. 1962년 마흔에 가까웠던 로이 릭텐스타인은 이렇다 할 경력도 없이 그저 반쯤 출세한 정도였다. 그는 1923년 뉴욕의 중산층 가정에서 태어나 '정상적'이고 행복한 어린 시절을 보낸 듯하다. 아버지는 차고 및 주차장 전문 부동산업자였다. 그의 가정에

조지 워싱턴
George Washington, 1962년
캔버스에 유채, 129.5×96.5cm
개인 소장

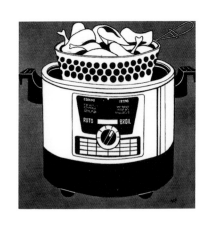

예술적인 경향이 있었는지는 알 수 없지만, 릭텐스타인은 자신의 인생에 대해 말할 때 군이 그런 사실까지 언급하려 하지 않았다. 그는 열두 살까지 공립학교에 다녔고, 이후에는 사설 아카데미에 다녔다. 미술과목이 없었는데도 드로잉에 흥미를 갖게 되었고, 집에서 취미로 유화를 그리기 시작했다. 이 무렵 재즈팬이 된 그는 할렘의 아폴로 극장과 52번가의 재즈 클럽에서 열리는 콘서트를 보러 다녔다. 그는 벤 샨 같은 미국 화가들처럼 음악가의 초상화를 그렸는데, 종종 악기를 연주하는 모습으로 그리기도 했다. 청년 릭텐스타인은 가장 흥미진진한 문화적 영감을 찾아 뉴욕을 배회했다. 재즈에 매혹된 일은 그가 시각예술의 방향을 설정하는 데 영향을 주었다. 그는 입체주의 화가들이 흑인 문화를 애호한 것에 공감했고, 아프리카 미술뿐 아니라 미국 재즈도 좋아했다. 아카데미에서 보낸 마지막 해인 1939년에 릭텐스타인은 뉴욕의 아트 스튜던트 리그에 개설된 레지널드 마시의 여름 강좌에 등록했다. 그는 마시가 학생들의 작업을 가까이서 보는 일은 거의 없었다고 말했다. 따라서 둘 사이에 인간적 관계는 형성될 수 없었을 것이다. 그러나 마시는 릭텐스타인의 첫 스승이었으므로 그의 영향, 혹은 반(反)영향을 간단히 살펴보고 넘어가는 것이 좋겠다. 마시는 마치 풍자화처럼 알아보기 쉽게 일상의 주제를 그리는 데 중점을 두었던 국가미술에 찬동한 수많은 미국 화가 중 하나였다. 그는 알아볼 수 있는 세계를 다루었으며, 입체주의나 미래주의 같은 전위적인 유럽 추상미술을 거부했다. 이 사조들은 1913년 아모리 쇼를 통해 미국에 소개된 후 더 유명해졌다. 그러나 마시의 관점에서는 유명해졌다기보다는 '악명 높아진' 것이었다. 이런 전위미술은 마시에게 아무 영향도 미치지 못했다. 그는 추상을 거부하고 오히려 호전적으로 회화성을 고수했다. 마시는 대중에게 매력을 느껴 사람들의 얼굴을 빠른 붓놀림으로 묘사했으며, 놀이 공원과 해변, 코니아일랜드, 지하철 등 색과 움직임으로 가득 찬 도시풍경을 주제로 삼았다.

아트 스튜던트 리그에서 공부하는 동안 릭텐스타인 역시 바워리 거리, 카니발 광경, 권투 시합, 해변 등 뉴욕 생활 특유의 단편들을 스케치했다. 릭텐스타인은 피카소를 매우 존경했다. 그는 복제화를 통해 피카소를 접했으며, 청색시대와 장밋빛시대는 릭텐스타인의 초기 드로잉에 가볍게 영향을 미쳤다. 스승이 이런 유럽 회화의 발전을 단호히 거부하고 있다는 사실이 젊은 릭텐스타인으로서는 상당히 실망스러웠을 것이다. 그러나 일상적이고 지역적인 주제를 다룬 마시의 반아카데미적이고 명료한 미국적 미술 경향은 팝 아티스트들이 진부하고 평범한 것을 찬미하는 것과 직접적으로 연관이 있다. 다만 주제는 유사하되 접근법이 달랐다. 조지 워싱턴과, 워싱턴이 상징하는 모든 미국적 정신이 팝 아트에서는 반어적 표현의 희생물이 되었다.

1940년 고교 졸업 후 릭텐스타인은 화가가 되기로 마음을 정한다. 그의 부모는 과연 아들이 생계를 유지할 수 있을지 걱정하면서도 그를 지원했다. 그

로토 브로일
Roto Broil, 1961년
캔버스에 유채, 174 × 174cm
테헤란, 컨템포러리 아트 뮤지엄

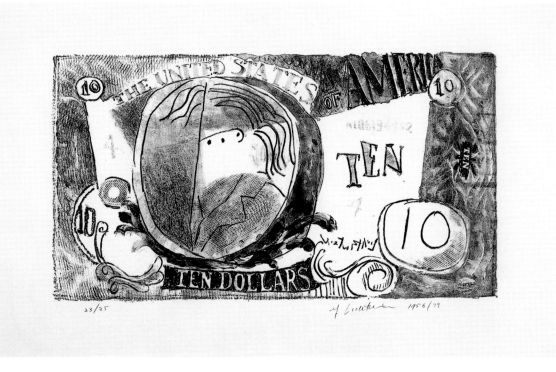

10달러 지폐
Ten Dollar Bill, 1956년
석판화, 14×28.6cm
개인 소장

리고 필요하다면 아들이 현실적인 직업을 가질 수 있도록, 일반 대학에서 교직을 이수할 것을 권했다. 확실히, 회화에 대한 마시의 보수적 태도는 릭텐스타인을 완전히 만족시키지 못했다. 이 제자는 대도시 뉴욕을 떠나 오하이오 주립대학에 입학했다. 이 같은 행보가 오늘날에는 이상하게 보일 수 있겠지만, 뉴욕은 전쟁이 끝나고서야 미술의 중심지가 되었지 당시에는 아니었다. 릭텐스타인으로서는 굳이 '고향'에서, 지역적 회화를 강조하는 아트 스튜던트 리그에서 공부해야 할 이유가 없었다. 오하이오에서는 실습과정을 밟고 미술 학사학위를 받을 수 있었다. 중간에 군복무로 3년간 학업을 중단하긴 했지만, 그는 오하이오 주립대학에서 학사과정을 마쳤다. 교수 중에서는 호이트 L. 셔먼이 큰 영향을 미쳤다.

셔먼은 온갖 분야의 인문학도들을 가르쳤고, 독특한 방법으로 제자들의 인지력을 날카롭게 만들었다. 그가 사용한 것은 어두운 방에서 스크린에 순간적으로 이미지를 비추는 '플래시 룸'이었다. 학생들은 자신들이 본 것을 그려야 했다. 명멸하는 이미지는 처음에는 단순했다가 학기가 진행될수록 복잡해졌다. 복잡해진 이미지는 일정한 패턴으로 분류된 형태를 띠고 있었다. 마지막에는 천장에 매달린 실제 사물에 순간적으로 강한 빛을 비추었다. 흥미롭게도 셔먼은 세 개의 프로젝션 스크린을 사용했기 때문에, 스크린의 깊이를 조

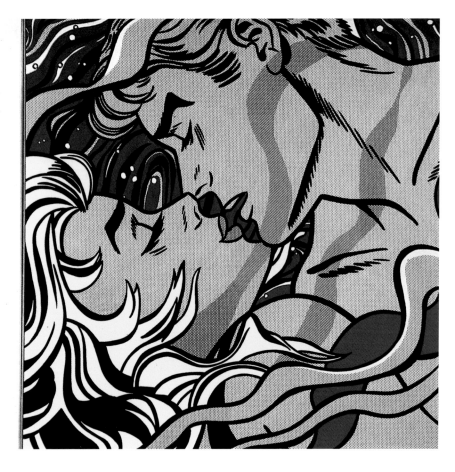

WE ROSE UP SLOWLY ...AS IF WE DIDN'T BELONG TO THE OUTSIDE WORLD ANY LONGER ...LIKE SWIMMERS IN A SHADOWY DREAM ... WHO DIDN'T NEED TO BREATHE...

우리는 천천히 일어났다
We rose up slowly, 1964년
캔버스에 마그나와 유채, 2면화, 173×234cm
프랑크푸르트, 모데르네 쿤스트 무제움

절해 투영된 이미지를 일그러뜨릴 수도 있었다. 릭텐스타인은 이렇게 회고했다. "강한 잔상, 총체적 인상을 어둠 속에서 그려야 했다. 부분이 전체와 관계를 맺는 지점이 어딘지를 알아채는 것이 요점이었다. 그것은 과학과 미학이 뒤섞인 작업이었고, 바로 내 관심의 초점이기도 했다. 나는 무엇이 예술과 비예술을 규정하는지 늘 궁금했었다. 셔먼은 이해하기 어려운 사람이었지만, 모든 것으로 통하는 길을 가르쳐주었다. 그 자신은 이를 '지각의 통일'이라 불렀다." 이 학생은 서서히 플래시 룸의 도움 없이도 날카롭고 분석적인 시각을 사용할 수 있게 되었다. 이 교육과정의 마지막 단계에는 일상의 사물을 그리는 것이 포함되어 있었다. 시각이란 서술적이거나 감상적인 경험이라기보다는 광학적 과정이라는 셔먼의 생각이 릭텐스타인에게 가장 지속적으로 영향을 미친 것으로 보인다. 또한 존재하는 이미지를 복제해 지적으로 파악하는 셔먼의 방식도 그에게 강한 인상을 주었다.

릭텐스타인은 본 것을 이미지로 옮기는 법을 셔먼에게 배웠다. 이것은 구성을 형태적으로 조직하는 데 초점을 맞춘 방법이었다. 그림이 실제로 무엇을

보여주느냐보다 그것을 어떻게 표현하는지가 더 중요했다. 저서『보고 그리기』에서 셔먼은 학생들이 아주 익숙한 일상의 사물일지라도 순수한 광학적 경험의 대상으로, 가능한 한 의미를 비우고 볼 수 있는 지각력을 키워야 한다고 주장했다. 이런 경험은 당시에는 배치와 밝기에 관한 경험으로 해석되었다. 셔먼은 작품에 항상 예술가의 의도가 깔려 있어야 한다는 입장을 취했다. 셔먼의 이런 가르침은 릭텐스타인에게 깊은 영향을 미쳤다. 후에 팝 아트는 작품과 미술가의 의도의 연관성을 무시하고 짐짓 작품과 대상 자체의 관계만 중시하는 것처럼 보인다. 그러나 릭텐스타인은 겉으로 드러나는 대상 지향과 피할 수 없는 미술가의 의도 지향 사이에서 발생하는 긴장감을 중시했다. 그는 이런 긴장감이 자기가 그린 이미지의 주된 힘일 뿐 아니라 이미지를 익살스럽게 만들어준다고 생각했다.

그때까지도 미술가가 학사학위를 받는 것은 드문 일이었다. 이것은 릭텐스타인의 경력에 근본적으로 영향을 주었다. 릭텐스타인은 오하이오 주립대학원의 석사과정에 입학했고, 미술 강사로 채용되었다. 간간이 공백이 있었지만 그는 10년 동안 강사로 일했으며, 이런 지적인 환경은 그의 작품이 더욱 분

이것 좀 봐 미키
Look Mickey, 1961년
캔버스에 유채, 121.9 × 175.3cm
워싱턴 D.C., 국립미술관

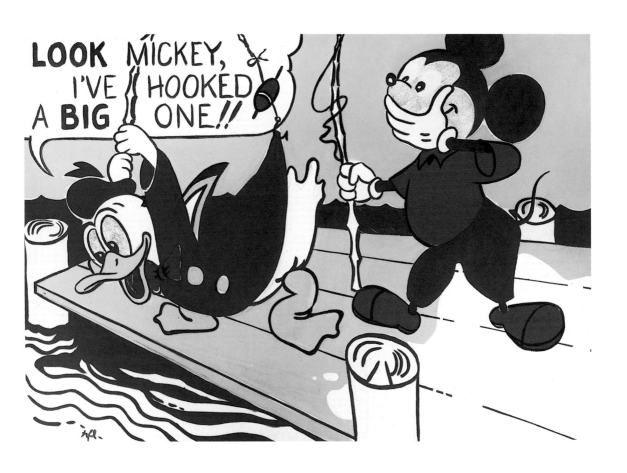

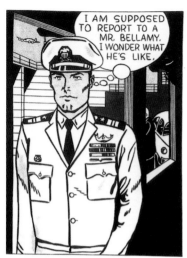

벨라미 씨
Mr. Bellamy, 1961년
캔버스에 유채, 143.5×107.9cm
포트워스, 모던아트 뮤지엄

난 알아...브래드
I Know...Brad, 1963년
캔버스에 마그나와 유채, 168×96cm
아헨, 루트비히 국제미술포럼

석적 경향을 띠게 되는 데 중요한 역할을 했다. 릭텐스타인은 마음속의 느낌이나 현실세계를 기록하는 것보다는 미술과 미술작품 제작과정을 면밀히 검토하는 것에 더 흥미를 느꼈다. 기술자이기도 했던 셔면도 릭텐스타인에게 제도(製圖)를 배울 것을 권했다. 그리고 릭텐스타인은 이런 기계적인 드로잉이 자신의 미술의 객관적이고 비(非)감상적인 측면의 토대를 이룬다고 생각했다.

1950년까지 릭텐스타인은 주로 말년의 피카소와 브라크, 클레의 영향을 받은 반(半)추상화를 그렸다. 그는 중서부 지방의 몇몇 단체전시에 참여했다. 그리고 1951년 처음으로 뉴욕의 갤러리에서 개인전을 열었다. 그는 이 전시회에 섬세하고 추상적인 틀 속에 갑옷 입은 기사와 중세의 성을 그린 그림을 선보였다. 전시는 그런대로 성공적이어서 액자값과 운송료를 지불할 만큼은 그림이 팔렸다. 전쟁이 끝나면서 제대군인원호법의 혜택을 입어 물밀 듯 돌아왔던 학생들은 1951년부터 줄어들기 시작했다. 릭텐스타인도 오하이오 주립대학 강사로 다시 채용되지 못했다. 그리고 아내의 직장이 있는 클리블랜드로 이사해 6년간 살았다. 릭텐스타인은 토목 설계사, 창문 장식가, 금속판 디자이너 같은 직업을 전전했다. 그는 한바탕 일을 하고 나면 한바탕 그림을 그렸다. 그런데 릭텐스타인이 그리기로 마음먹은 주제는 처음에는 좀 이상해 보이기도 했다.

그는 살아 있는 모델, 실제 도시풍경 혹은 정물 같은 주제에는 전혀 흥미가 없었다. 그렇다고 순수 추상에 매료된 것도 아니었다. 그런 그가 프레더릭 레밍턴이나 찰스 윌슨 필의 서부 개척 회화 같은 독특한 미국적 작품의 주제를 입체주의적 기법으로 표현하기 시작한 것은 이상해 보일 만한 일이었다. 왜 그랬는지는 분명치 않지만, 그의 이런 작품은 미국적 주제와 유럽식 회화양식 사이의 불편한 충돌이었다. (1909년 요절한 레밍턴은 피카소가 입체주의를 선개하던 시대에 카우보이와 인디언 그림에 열심이었다.) 이런 그림에서 릭텐스타인의 붓질은 느슨하고 스쳐 지나가는 듯한 느낌을 준다. 미국 풍경을 그리고 싶지만, 정면으로 직접 접근하는 것은 편치 않았던 것 같다. 그는 과거가 된 카우보이의 순수함을 동경하면서도 일체감을 느낄 수는 없는 자의식에 찬 20세기 화가로서 서부를 경험했기 때문이다. 그의 그림은 우회적인 역사화였다. 릭텐스타인은 기병대와 인디언, 갑옷 입은 기사 같은 비슷한 성격의 이미지를 나무와 금속 오브제를 이용한 아상블라주로 제작했다. 초창기에 릭텐스타인은 온갖 실험으로 바빴다. 그는 유럽 모더니즘의 매체와 구조를 주로 미국적인 주제에 적용하는 유희를 하고 있었다.

1956년에 제작한 10달러짜리 지폐 석판화(9쪽)는 기존의 미술적 형태와 미국적 주제의 결합이 얼마나 익살스러워질 수 있는지를 보여준다. 릭텐스타인은 거의 위폐를 만든 것처럼 보인다. 그의 석판화는 새로운 지폐이지, 지폐를 그린 것이 아니다. 이미지가 인쇄된 종이의 직사각형 비율이 실제 화폐와

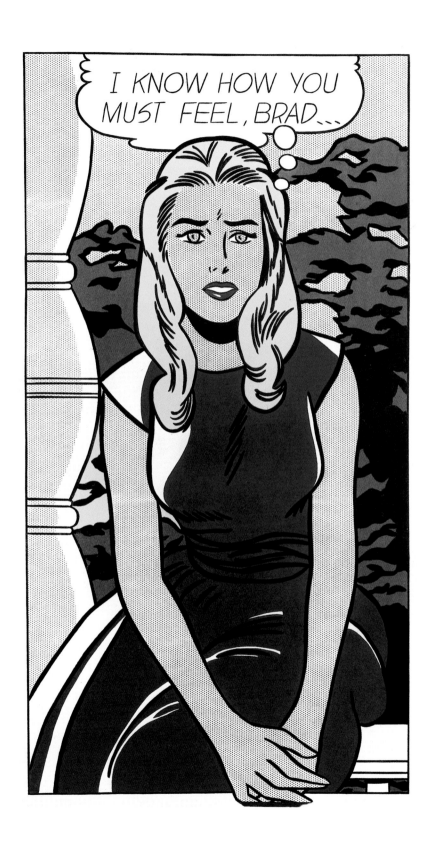

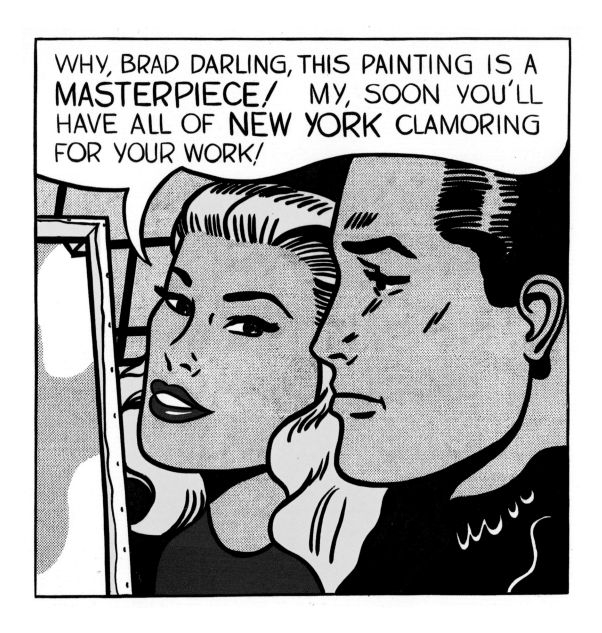

걸작
Masterpiece, 1962년
캔버스에 유채, 137.2×137.2cm
개인 소장

거의 같고, 이미지는 직사각형의 표면을 가득 채우고 있다. 그러나 원 속의 해밀턴 대통령 초상화는 평면적인 데다, 젊은 시절의 피카소 같은 머리 모양에, 프란시스 피카비아의 그림에 나오는 사람의 눈을 한 개미핥기의 얼굴을 하고 있다. 이런 복잡한 디자인은 10달러 지폐를 개조한 것이거나 불안정하고 술 취한 듯한 모양으로 단순화한 것이다. 릭텐스타인은 "그것은 부적절하고 조금은 바보 같아 보이는 아주 단순한 그림에 대한 아이디어가 처음 떠올랐을 때 그린 그림이다. 색깔도 미술작품이 아닌 것처럼 보이게 할 작정이었다"라고

설명했다. 이 작품은 확실히 '웃기는 돈'이지만, 바람 빠진 농담 같기도 하다. 이것은 릭텐스타인의 작품을 면밀하게 분석하다보면 종종 일어나는 현상이다. 그의 위트는 말로 설명할 필요 없이 첫눈에 알아볼 수 있는 형태와 곧바로 웃음이 터지게 만드는 파격적인 주제의 변형에 매우 의존한다. 그래서 때로는 다 설명해버리면 조금 단조로워질 수 있다.

1950년대에 릭텐스타인은 정기적으로 뉴욕에서 전시를 했지만, 가족을 부양하기에 충분할 만큼 작품이 잘 팔리지는 않았다. 1956년에는 둘째 아들이 태어나 식구도 늘어났다. 1957년 그는 다시 강단에 서기로 하고, 이후 3년간 뉴욕 주 북쪽 오스위고에 있는 작은 대학에서 학생들을 가르쳤다. 오스위고에서 그는 '역사적' 주제를 버리고 당시 국제적 입지를 다져나가던 추상표현주의로 눈을 돌린다. 추상표현주의에는 외향적 형식과 내향적 형식이 있었다. 외향적 형식인 액션 페인팅은 미술가의 에너지와 즉흥적 기법에 의지하는 것으로, 물감에 담배꽁초나 유리를 섞어 커다란 캔버스에 뿌리기도 하고 방울방울 떨어뜨리거나 바르는 것이었다. 잭슨 폴록과 윌렘 드 쿠닝이 이런 직접적인 표현방법을 강조해 이 행동적 양식의 주요 인물이 되었다. 반면, 좀더 내면화된 상징적 추상표현주의와 색면화는 형태와 색이 주는 느낌에 깊이 몰두하는 형식이었다. 로버트 마더웰과 바넷 뉴먼 같은 화가는 난해하고 섬세하며 보다 계획적인 명료함을 추구했다. 뉴먼은 커다랗고 순수한 색면을 그렸는데, 그것을 보고 있노라면 관람자는 명상을 하듯 그림에 스르르 빠져들게 된다. 선동적이든 세련되었든, 윌렘 드 쿠닝을 제외한 추상표현주의자들은 사물을 알아볼 수 있게 그리지 않고 추상적으로 표현했다. 이런 그림은 모두 미술가 내면 가장 깊숙한 곳의 생각이나 감정과 관련이 있었다.

팝 아트가 미술사에 등장하고 나서 오랜 시간이 흐른 후, 앤디 워홀은 추상표현주의자들에 대한 팝 아티스트들의 전형적인 반감을 담아 추상표현주의자들의 특성을 이렇게 표현했다. "추상표현주의의 세계는 상당히 마초적이었다. 유니버시티 광장의 시더 바에서 시간을 보내는 이 화가들은 하나같이 정력적이었다. 그들은 모두 거친 기운에 주먹으로 서로를 치면서 '네놈의 냄새 나는 이빨을 뽑아버리고 네 여자를 빼앗겠어'라는 식으로 말했다. 한편 잭슨 폴록은 자기 방식대로 죽었다. 자동차 충돌 사고로 말이다. 항상 정장을 입고 외알 안경을 낄 정도로 고상했던 바넷 뉴먼조차도 정치에 입문할 만큼 터프했다. 뉴먼은 1930년대에 일종의 상징적인 행동으로 뉴욕 시장에 출마했다. 터프함은 전통의 일부이자 그들의 괴롭고 고통스러운 예술의 동반자였다. 그들은 항상 폭발 상태였고, 작품과 연애 때문에 주먹다짐을 했다. 분명히 그때의 미술계는 달랐다. 내가 술집에서 로이 릭텐스타인에게 '당신이 내 수프 깡통을 모욕했다는 얘길 들었으니 밖으로 나와'라고 말하는 장면을 상상해본다. 정말이지 얼마나 촌스러운가. 이런 난폭한 습성이 사라졌다는 것이 다행스럽다.

세탁기
Washing Machine, 1961년
캔버스에 유채, 143.5×174cm
뉴헤이븐, 예일대학교 미술관

"우리는 산업화란 비천한 것이라고 생각하는 경향이 있다. 왜 그렇게 됐는지 모르겠다. 여기에는 끔찍하게 냉담한 뭔가가 있다. 나는 피크닉 바구니를 들고 가스 펌프 밑보다는 나무 밑에 앉아 있고 싶다. 그러나 기호와 만화는 재미난 주제다. 상업미술에는 사용가능한 강력하고 생생한 몇 가지 요소가 있다. 우리는 이런 것들을 이용한다. 그렇다고 우리가 정말로 어리석음, 세계적인 십대 취향, 테러리즘을 신봉하는 것은 아니다." ─ 로이 릭텐스타인

감당할 수 있는지는 말할 것도 없고, 그런 건 내 방식이 아니다."

릭텐스타인이 뒤늦게 추상표현주의를 따라가던 1957년경, 추상표현주의는 새로운 조류의 배경으로 물러나고 있었다. 분명 릭텐스타인은 미술시장의 주류와 관계를 맺으려 애쓰고 있었다. 그는 1959년 뉴욕에서 새로운 작품을 선보였지만 별로 주목받지 못했다. 그러나 릭텐스타인이 추상표현주의에 아주 만족했었다면, 미키 마우스, 도널드 덕, 벅스 버니 등 디즈니 만화 주인공들을 작고 이상한 드로잉으로 그릴 마음을 먹지 않았을 것이다. 그는 추상표현주의적인 화폭에 만화 주인공의 보금자리를 만들었다. 존 코플랜스가 릭텐스타인에게 왜 과거를 박차고 나와 만화 주인공을 그리기 시작했냐고 묻자 그는 "자포자기했기 때문입니다. 밀턴 레스닉과 마이크 골드버그(2세대 추상표현주의자들) 사이에는 남은 자리가 없었습니다"라고 답했다. 릭텐스타인은 또 윌렘 드 쿠닝의 '여인' 연작에서 영향을 받았다고 말했다. 드 쿠닝은 풍부한 표현을 담은 붓놀림으로 여인의 몸이나 머리를 그렸다. 그의 미키와 도널드는 드 쿠닝의 근심 가득하고 거칠고 에로틱한 이미지를 조롱했다. 그러나 사람들은

일출
Sunrise, 1965년
빨강 파랑 노랑의 오프셋 석판화,
46.7 × 62cm
함부르크, 예술공예박물관

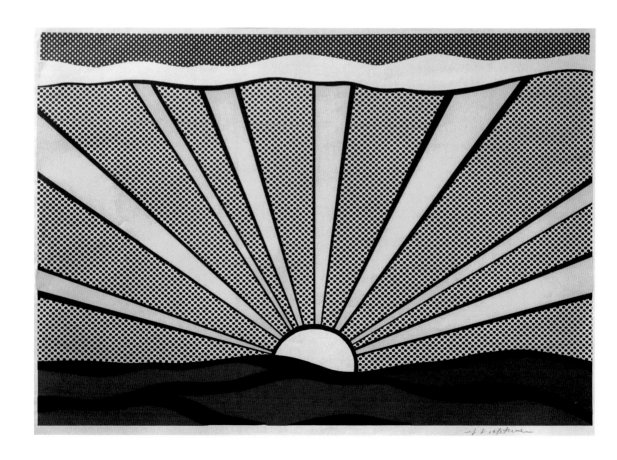

만화 주인공을 그린 릭텐스타인의 첫 그림을 볼 수 없다. 다 그린 뒤 모조리 없애버렸기 때문이다. 이 시기의 작품은 드로잉 몇 점만 남아 있다. 릭텐스타인은 이런 작품에 대해 자신감이 부족했으며, 디즈니 만화 그림으로 급선회했다고 해서 예전의 그림에서 완전히 벗어난 것도 아니었다. 그는 항상 미국의 단순한 신화적 주제에 관심이 있었고, 기성의 이미지를 자기 그림에서 익살스럽게 변형했다.

　이처럼 관습에서 벗어난 주제를 좋아하는 릭텐스타인의 성향은 다른 미술가들이 다루기 시작한 여러 주제의 영향을 받아 더 강해졌다. 1960년 럿거스 대학교 부속여대인 더글러스 대학 강단에 선 후 새로운 작품 경향이 나타났다. (럿거스 대학교는 뉴욕 시 바로 남쪽으로 뉴저지 주에 있다.) 당시 럿거스 대학교에는 혁신적인 젊은 미술가가 여러 명 있었다. 릭텐스타인은 이들을 통해 자기가 오하이오 주와 뉴욕 주 북부에 있는 동안 뉴욕에서 전개된 새로운 조류를 따라갔다. 럿거스에서 만난 중요한 동료로는 미술가이자 미술사학자인 앨런 캐프로가 있다. 환경미술 작업을 하고 해프닝을 열기도 한 캐프로는 관습적인 소재를 멀리했다. 한 예로 그는 1958년 뉴욕의 한자 갤러리에서 열린 환경전에서, 난도질하고 색칠한 천을 천장에 매달고 그 사이에 플라스틱판과 셀로판, 마구 꼬아놓은 접착테이프와 크리스마스 전구 등을 늘어뜨려 혼란스러운 미궁을 창조했다. 그리고 갤러리 곳곳에 카세트를 가져다놓아 다섯 시간 간격으로 전자음악이 흘러나오게 했다. 관람객은 이 무정부주의적 환경 속을 마음대로 돌아다녔다. 캐프로는 스승인 음악가 존 케이지의 생각을 더욱 발전

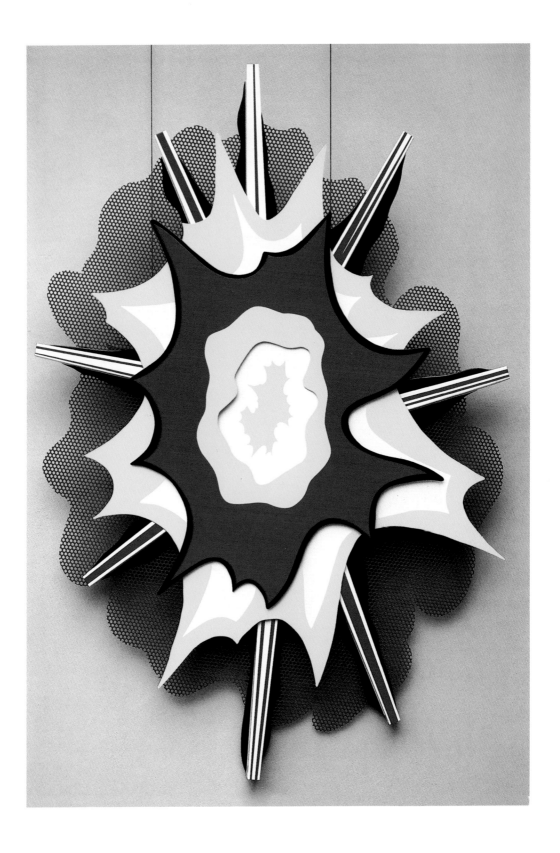

시킨 작품을 내놓았다. 케이지는 일상적 사물에 미적 의미가 있고 세계야말로 모든 사물이 참여해 이룬 예술이라고 생각했다. 미술가들은 이런 경향의 영향을 받아 일상적 소재와 상황에 관심을 갖고 거기서 영감을 얻기 시작했다. 케이지의 제자 중 영향력 있는 인사가 된 사람은 로버트 라우셴버그와 재스퍼 존스이다. 존스는 깃발, 숫자, 과녁을 그렸다. 평론가들은 "깃발이야? 그림이야?"하며 자기 앞에 있는 것이 예술작품인지 아닌지 혼란스러워했다. 라우셴버그는 주워온 잡동사니 같은 물건에 붓질을 가한 '콤바인 페인팅'을 만들었다. 1958년 3월 라우셴버그와 캐프로는 『뉴스위크』의 "반예술" 경향"이라는 제하의 기사에 나란히 실렸다. 『뉴스위크』는 캐프로를 전통적인 예술적 가치를 내던져 위협하는 위험한 급진파라 일컬었다. 릭텐스타인은 럿거스에서 캐프로의 작품을 알게 되었고 해프닝에도 몇 번 참여했다. 릭텐스타인은 이때부터 해프닝은 재미있고 많은 것을 시사하는 연극적인 이벤트이며 자기 작품에 가장 큰 영향을 준 것 중 하나라고 말했다. 도전적인 면이 있던 그는 캐프로가 자유로운 정신과 반권위주의를 무기로 예술을 공격하는 데 호의적인 반응을 보였다. 릭텐스타인의 도발적인 만화 그림이 등장하게 된 배경도 바로 이런 새로운 분위기였다.

릭텐스타인의 두 아들은 1954년과 1956년에 태어났다. 아버지가 풍선껌 포장지를 그리기 시작한 1950년대 말 아이들은 아주 어렸다. 아이들이 이런 그림에 열광했기 때문에 릭텐스타인은 만화 주인공이 미국 문화에 얼마나 직접적인 영향을 미치는지 깨닫게 됐는지도 모른다. 브루스 글래이저와 토론할 때 말했던 것처럼 그는 아이들에게 미키 마우스를 조그맣게 그려주곤 했다. 그런데 캐프로가 그에게 회화적 조작을 가하지 않은 있는 그대로의 만화 이미지를 그려보라고 했다. 릭텐스타인은 글래이저에게 "그러자 풍선껌 포장지의 그림을 크게 그려서 어떤지 봐야겠다는 생각이 떠올랐습니다. 지금 생각해보니 저는 화가라기보다는 관찰자로 출발한 것 같습니다. 그러나 회화에서 반쯤 떠나왔을 때 회화로서의 풍선껌 포장지에 흥미를 갖게 되었습니다. 그래서 그 포장지를 제가 진지한 작품이라고 여기는 형태로 표현하기 시작했습니다. 포장지의 인상이 너무 강했기 때문입니다. 그리고 저는 회화로서의 포장지가 생각했던 것보다 더 강력하고 흥미롭다는 사실을 깨닫게 되었습니다"라고 말했다.

초기의 미키와 도널드는 확실히 그의 손으로 직접 그린 것이다. 그러나 1961년 릭텐스타인은 표현적인 기법과 결별하기로 마음먹었다. 그는 실제 산업인쇄 기법을 응용하고 말풍선을 넣는 것이 이미지를 강하게 만드는 동시에 관람자를 당황케 하는 새로운 성질을 더해준다는 것을 깨달았다. 이런 커다란 만화가 예술로 간주될 수 있었을까? 〈이것 좀 봐 미키〉(11쪽)는 산업적 색채와 상업인쇄에 이용되던 벤데이 점을 사용하고 윤곽을 선명하게 처리한 첫 번째 대형 유화다. 이 작품은 도널드 덕이 윗옷 뒷자락이 낚싯바늘에 걸린 줄도 모

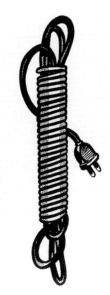

전기 코드
Electric Cord, 1961년
캔버스에 유채, 71.1×45.7cm
쾰른, 루트비히 미술관

폭발 1번
Explosion No. 1, 1965년
바니시를 칠한 강철, 251×160cm
쾰른, 루트비히 미술관

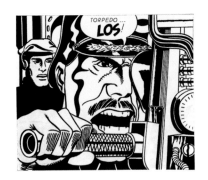

어뢰... 발사!
Torpedo...los!, 1963년
캔버스에 유채, 172.7 × 203.2cm
개인 소장

른 채 분명 도망쳐버렸을 월척을 낚은 줄 알고 흥분한 모습을 그린 것이다. 늘 도널드보다 착하고 똑똑한 미키는 장갑 낀 손으로 웃음이 터지려는 입을 막고 있다. 실소를 터뜨리게 하는 문장이 들어 있다는 점을 빼면, 왜 하필 이 우스운 장면을 골랐는지 설명하기 어렵다. 아마도 형태나 연상 작용 측면에서 흥미를 끌었을 것이다. 어쩌면 릭텐스타인은 자신이 뭔가 장중하고 새로운 미술을 하고 있다고 착각하는 감상적인 미술가들을 조롱한 것인지도 모른다. 도널드의 커다란 눈은 진짜로 물고기라도 본 양 튀어나와 있다. 보다 침착한 미키는 작고 무표정한 눈을 하고, 상황을 잘 파악하고 있다. 무엇을 암시하든, 〈이것 좀 봐 미키〉는 새로운 시발점이 되었다. 릭텐스타인의 양식은 인쇄만화의 산업적 양식으로 바뀌었다. 같은 해 그는 풍선껌 포장지나 만화책에 나오는 알 만한 주인공들을 모델로 약 6점의 그림을 그렸다. 그는 이 작품들을 〈이것 좀 봐 미키〉처럼 캔버스에 연필로 직접 드로잉하고 유화물감으로 칠했으며, 원래의 만화에 미세한 변화만 가했다. (릭텐스타인이 색을 칠하면서 비례를 약간 바꾸어 최초의 스케치를 '고친' 부분에 연필자국이 선명하다.) 그리고 몇몇 부분에 불규칙한 그물 모양으로 작은 점들을 찍어 벤데이 점을 응용했다. 〈이것 좀 봐 미키〉에는 도널드의 눈과 미키의 얼굴에 점이 찍혀 있다.

릭텐스타인의 초기 만화 중에는 빈정대는 메시지가 말풍선에 담긴 것도 있다. 1961년의 다른 그림 〈벨라미 씨〉(12쪽)는 일종의 내면적 농담이다. 그린 갤러리 사장 딕 벨라미는 새로운 작품을 잘 알아보기로 유명했다. 그는 미술의 발전에 마음이 열려 있었고, 젊은 무명 미술가들의 첫 전시회를 열어주기도 했다. 릭텐스타인이 그린 꼿꼿한 자세의 젊은 장교는 걱정스럽게 생각에 잠겨 있다. (생각하고 있다는 표시로 작은 거품들이 말풍선까지 연결되어 있다. 이것은 릭텐스타인이 만화에서 높이 평가했던 상징적 구두점이다.) 보이지 않는 권위가 질서를 창출했고, 이 장교는 그 질서를 성실하게 따르고 있다. "나는 벨라미 씨에게 보고해야 한다. 그의 생각이 궁금하다." 여기서 릭텐스타인은 직업적 임무를 풍자적으로 다루고 있다. 아마 그는 자기가 딕 벨라미처럼 잘나가는 화상 눈에 들기를 바라는, 제복 입은 한 무리의 미술가 중 한 명일뿐이라고 느꼈을 것이다.

1961년 가을 릭텐스타인이 레오 카스텔리에게 보여준 그림은 이런 것이었다. 카스텔리는 곧바로 릭텐스타인의 새 작품을 갤러리에 받아들였다. 몇 주 뒤에는 앤디 워홀이 만화 주인공을 소재로 한 그림을 카스텔리에게 보여주었다. 릭텐스타인과 워홀은 서로 알지 못한 채 같은 시기에 같은 주제에 도달한 것이다. 그러나 이 두 미술가의 만화 그림에는 한 가지 중요한 차이, 바로 양식의 차이가 있었다. 워홀의 그림에는 여전히 표현적인 붓놀림이 남아 있었다. 카스텔리는 워홀의 그림을 받아들이지 않았고, 워홀은 그 이유를 알아차렸다. 워홀은 자신의 만화 주인공들이 릭텐스타인의 만화 주인공들보다 전복적이지

배 위의 소녀
Shipboard Girl, 1965년
빨강 파랑 노랑 검정의 오프셋 석판화,
69.9 × 51.4cm
함부르크, 함부르거 쿤스트할레

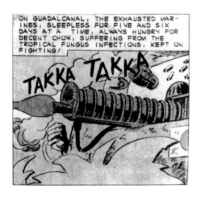

〈타카타카〉의 원작 만화 장면

와아앙
Whaam, 1963년
캔버스에 마그나, 172.7 × 406.4cm
런던, 테이트

않음을 간파했다. 그래서 워홀은 재빨리 마음을 돌릴 수 있었다. "나는 헨리 게르트잘러에게 만화 주인공 그리기를 관둬야겠다고 말했다. 헨리는 내가 꼭 그래야 한다고 생각하지 않았다. 이반 카프는 나에게 릭텐스타인의 벤데이 점 그림을 보여주었다. '왜 나는 저 생각을 못했지' 하는 생각이 들었다. 로이가 만화 그림을 너무 잘 그렸기 때문에, 난 그만 손을 떼고 대량으로 반복적인 작품을 만드는 일처럼 내가 최고가 될 수 있는 다른 분야를 찾기로 결심했다. 헨리는 '그래도 당신의 만화는 멋져요. 로이의 것보다 낫지도 못하지도 않아요. 세상은 둘 다 받아들일 수 있을 겁니다. 둘은 서로 다르니까요'라고 말해주었다. 그러나 나중에 헨리는 '전략이나 병법 면에서 그때 당신이 옳았어요. 그 분야는 이미 다른 사람이 점령한 상태더군요'라고 말했다."

　　실제로 릭텐스타인은 그의 예술적 '영역'을 인쇄 매체의 응용 혹은 인쇄 매체와의 결합에서 발견했다. 릭텐스타인은 유명한 디즈니 만화 주인공에 관심을 가졌다. 또 전화번호부의 작은 광고, 우편주문 카탈로그의 상품 일러스트레이션, 혹은 좀더 성인 취향의 로맨스 만화나 우연히 발견한 전쟁만화 같은 평범하고 덜 공인된 이미지에도 관심이 있었다. 1962년 2월 카스텔리 갤러리에서 열린 첫 개인전에 나온 작품들은 개막도 하기 전에 영향력 있는 소장가들에게 모조리 팔렸다. 〈걸작〉(1962, 14쪽)에서 릭텐스타인은 자신의 새로운 성공을 못마땅한 표정으로 바라보고 있는 것 같다. 결국 그는 강단에 서지 않고 작품 활동만으로 생계를 꾸릴 수 있게 되었다. 릭텐스타인은 드디어 전업 미술가가 된 것이다.

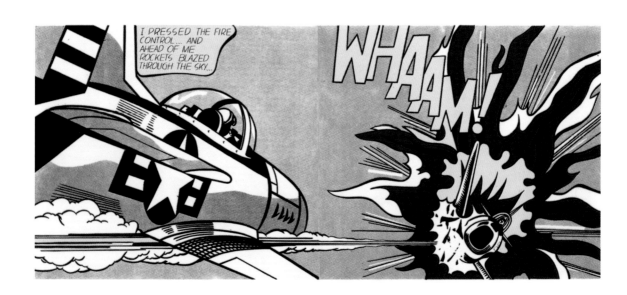

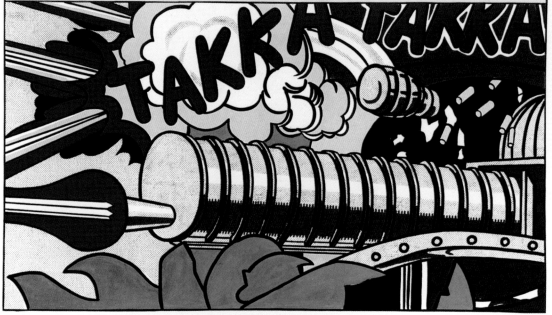

타카타카
Takka Takka, 1962년
캔버스에 마그나, 173 × 143cm
쾰른, 루트비히 미술관

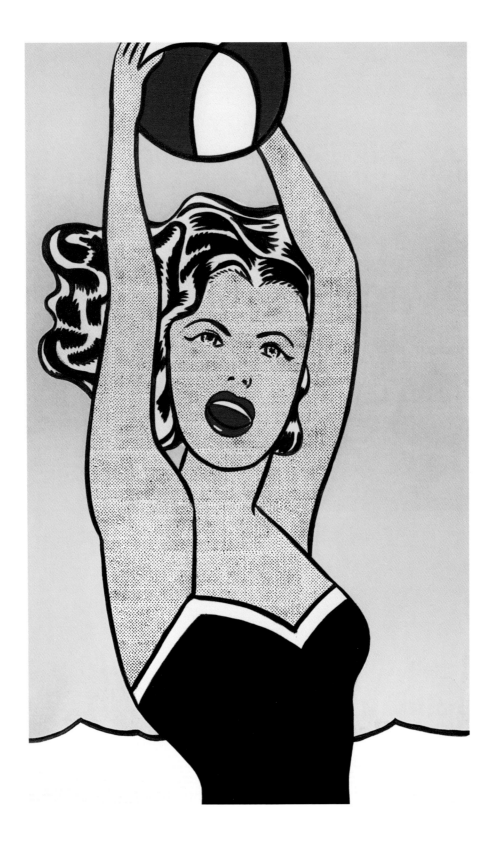

릭텐스타인이 유명하게 만든 그림,
혹은 릭텐스타인을 유명하게 만든 그림

릭텐스타인은 자신의 그림이 최대한 기계로 제작한 것처럼 보이길 원했으면서도, 마음 깊은 곳에서는 자신이 화가라는 생각을 버리지 않았다. 그는 앤디 워홀과 달리 작품의 기초로 삼기 위한 사진 같은 것은 좀처럼 찍지 않았다. 그보다는 비개성적인 스케치를 이용했다. 이를테면 〈아… 아마도〉나 〈발포했을 때〉(28~29쪽) 등은 개인적 양식을 표현하지 않는 일러스트레이터 팀이 그린 십대들이 보는 액션만화 이미지를 토대로 한 것이다. 전화번호부에 실린 작은 광고 드로잉은 이전에는 미술 감상자들의 관심을 끌지 못했고 중요성도 없었다. 릭텐스타인은 이런 드로잉을 가져다 〈머리 — 노랑과 검정〉처럼 크고 어지럽게 바꿔놓았다. 그러자 무명의 미술가가 그린 것처럼 보이는 드로잉 양식과 개별 미술가가 실제로 상업적 이미지를 그렸다는 명백한 사실 사이에 긴장감이 생겨났다. 그러나 작품이 아무리 비개성적으로 보인다 해도, 그리는 과정 자체에 사람의 손길을 연상시키는 요소가 내재해 있었다. 그는 고급예술에 익숙한 대중에게 가장 저급한 것, 가장 예술성을 박탈한 예술을 제시함으로써 논점을 던졌다. 그는 "나는 어떤 것은 예술이고 어떤 것은 예술이 아니라고 구분 짓는 기준을 늘 알고 싶었다"라고 말하기도 했다.

릭텐스타인의 초기작의 주제는 다양하다. 물론, 그가 무엇을 보여주려 하건 2차원적인 평면에 재현한다는 변하지 않는 특징은 예전부터 있었다. 그러나 그는 경우에 따라 원래 이미지를 그대로 그리기도 하고 변형하기도 했으며, 그러한 변형은 여전히 발견된다. (당시 대부분의 비평가들이 생각했던 것과 반대로, 릭텐스타인은 이미지를 상당히 변형했다.) 그러나 많은 이미지들이 노골적이고 개성이 없어서 릭텐스타인의 작품임을 가려내기는 거의 불가능하다. 〈골프공〉(1962년, 26쪽)이 그 예다. 공 표면의 오목조목 들어간 부분을 보면 3차원적 사물을 소재로 했음을 알 수 있지만, 이 부분들 역시 추상적 기호역할을 한다. 모던아트에 익숙한 사람은 제1차 세계대전 이전에 피트 몬드리안이 그린 타원형 그림(26쪽)과의 형태적 연관성을 찾아낼 것이다. 그러나 〈골프공〉에는 당대 미술과 유사한 경향이 나타난다. 주제는 단순해졌지만 크기가 확대되어, 〈골프공〉에서는 클래스 올덴버그의 조각에서 보이는 것과 비슷한

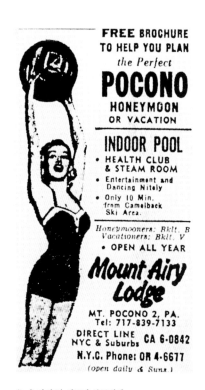

'뉴욕 타임스' 일요판 부록에서

공을 든 소녀
Girl with Ball, 1961년
캔버스에 유채, 153.7×92.7cm
뉴욕, MoMA

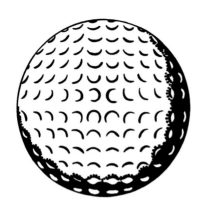

골프공
Golf Ball, 1962년
캔버스에 유채, 81.3×81.3cm
개인 소장

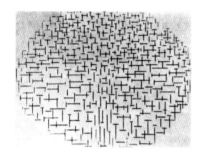

피트 몬드리안
부두와 바다
Pier and ocean, 1915년
캔버스에 유채, 85×108cm
오테를로, 크뢸러–뮐러 국립미술관

그 선율은 내 머릿속을 떠나지 않아
The Melody Haunts My Reverie, 1965년
빨강 파랑 노랑 검정의 실크스크린,
69.9×51.4cm
『11명의 팝 아티스트』 작품집 제3권

해학적인 효과가 나타난다. 비닐, 석고, 천으로 만든 올덴버그의 케이크 조각, 샌드위치, 청바지는 감상이 배제되어 있고 무미건조하며, 용도와 기능이 모호하다. 릭텐스타인의 〈골프공〉처럼, 실제로 사용되는 물건이라고 해서 작품의 뚜렷한 현존성이 감소하지는 않는다. 사실 사람들은 이런 작품을 진짜 소비할 수 있는지 의심하게 된다.

1960년대는 대부분의 익숙한 사물들이 '새롭게 개선되어' 나오는 시기였다. 대단치 않은 공산품에 극적인 조명을 비추는 마케팅 전략이 끊임없이 발달했고, 공산품은 이상적인 삶의 상징이 되었다. 릭텐스타인은 온갖 종류의 소비 상품을 그려 종전 후 광고의 발달에 대한 자신의 반응을 표현한 것인지도 모른다. 아마 광고의 우스꽝스러운 측면이 진실성을 파괴한다는 점이 릭텐스타인을 즐겁게 했을 것이다. 〈로토 브로일〉(8쪽) 〈세탁기〉(15쪽) 〈소파〉(이상 1961년)또는 〈고깃덩어리〉 〈냉장고〉 〈양말〉(7쪽, 이상 1962년)은 사람들이 더 나은 삶을 누리기 위해 꼭 사야 한다고 생각하는 것들을 굵은 선으로 그린 드로잉이다. 마치 책의 한 페이지인 것처럼 흰 바탕 위에 물건만 덜렁 그린 것으로 보아, 이런 이미지들은 확실히 우편주문 카탈로그나 신문광고에서 차용한 것이다. 가끔 등장하는 상표명을 빼면 문자도 없으며, 초현실주의자들의 그림처럼 무언의 메시지가 소재에 담긴 것도 아니다. 단지 기념비 같은 무언의 냉담함이 있을 뿐이다. 이 기념비들에 아무리 영웅적 요소가 뚜렷이 담겨 있다 해도 대중은 알아보지 못한다. 릭텐스타인은 소비문화를 비판하겠다는 의도로 이런 그림을 그린 것이 아니었다. 그는 단순히 소비문화의 모습 자체를 보여주었을 뿐이고, 그것은 결국 소비문화에 대한 패러디가 되었다.

만화와 소비재 그림의 공통점은 원시적 힘, 즉 집약된 시각적 호소력이다. 그가 상업미술에 주목한 것은 어떤 면에서는 입체주의 미술가들이 아프리카 미술을 진정하고 강한 이미지로 여긴 것과 비슷하다. 릭텐스타인은 상업미술의 즉각적 힘에 매료됐을뿐더러, 상업미술 작품의 형태 속에 미술가의 의도가 효율적으로 나타나는 데 감탄했다. 릭텐스타인은 진 스웬슨과의 인터뷰에서 자신이 팝 이미지를 구현하기 시작할 당시에는 거의 모든 것이 예술로 받아들여지고 있었다고 말했다. 심지어 '물감 묻은 넝마' 같은, 뚜렷한 규칙이나 사상이 전혀 담겨 있지 않은 작품도 전시되고 있었다. 이런 작품은 조악했지만, 스스로를 독립적 천재라고 여기는 예술 정신을 가진 사람들이 만든 것이었다. '순수' 미술가들은 상업미술을 기피했다. 그들은 회사에 고용되어 월급을 받는 것보다 영감을 주는 뮤즈의 은총을 입고 있다고 느끼길 원했다. 로버트 라우셴버그와 재스퍼 존스도 돈을 벌기 위해 백화점 유리장식을 하던 초창기에는 가명을 썼다. 앤디 워홀은 상업미술가로 승승장구했지만, 그 때문에 처음에는 진지한 예술가로 받아들여지지 않았다. 지적인 예술 대중은 돈을 벌기 위해 회사가 원하는 것이라면 무엇이든 하는 미술가들을 경멸했다. 예술적 영감

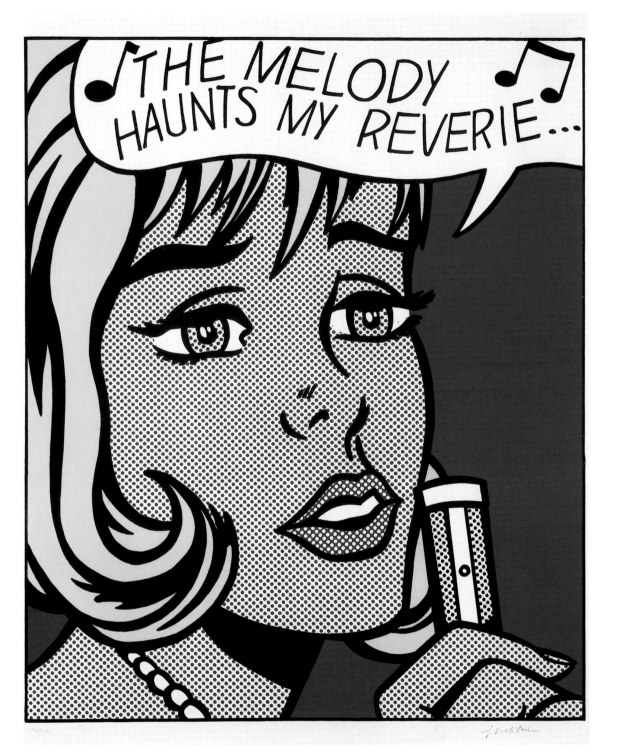

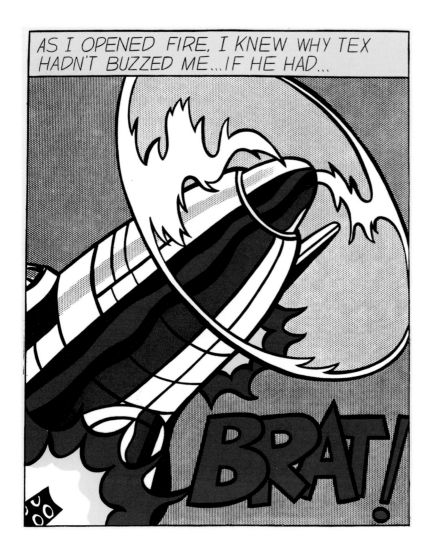
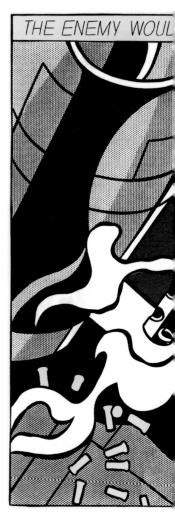

발포했을 때
As I opened Fire, 1964년
캔버스에 마그나, 3면화, 172.7×142.2cm
암스테르담, 스테델레이크 미술관

과 사고가 결여된 것처럼 보였기 때문이다. 이처럼 용인받지 못했기 때문에, 상업미술은 이미 확립되어 있는 당시의 고상한 질서에 대항하는 완벽한 전위 미술이 되었다. 릭텐스타인은 상업미술의 가능성을 처음으로 간파한 사람이었다. 다른 미술가들은 일상의 주제를 그렸지만 릭텐스타인은 한 걸음 더 나아가 상업적인 묘사와 복제과정을 실제로 응용했다. 그는 전통적인 경계의 벽을 돌파하고 위험한 영역으로 들어갔다. 선견지명이 있었던 카스텔리 갤러리의 수집가들과 달리, 대부분의 비평가들은 그의 작품에 분개했다.

릭텐스타인은 상업미술의 어떤 점은 존중했지만, 상업미술의 목적을 지지하지는 않았다. 팝 아트는 단정적이기보다는 진단적이다. 이를테면 인체의 특정 부분과 소비재를 함께 그린 리히텐슈타인의 그림을 보는 사람은 자신이 새로운 아이디어를 '구매하고 있다'고 느끼지 않는다. 그런 작품 중 특히 재미있

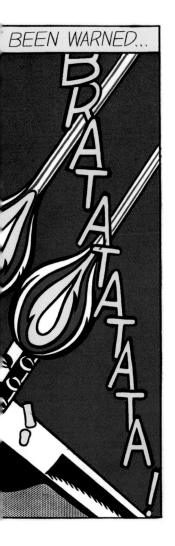

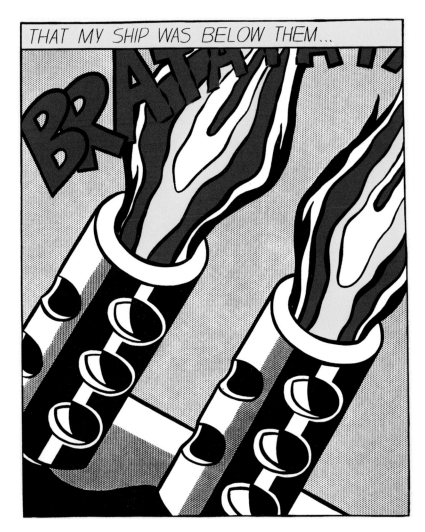

는 것이 〈밟아 여는 쓰레기통〉(30쪽)이라는 2면화이다. 이 그림은 아마 신제품 쓰레기통에 대한 그림으로 된 설명을 기초로 그렸을 것이다. 몸집이 자그마한 여성의 다리가 왼쪽에서 비스듬히 그림 속으로 들어온다. 인쇄된 것처럼 보이지 않는 부드러운 재료의 체크무늬 스커트가 무릎을 단정하게 덮었으며, 집안일에 어울리지 않는 우아한 하이힐이 쓰레기통 페달로 뻗어 있다. '이야기'는 두 번째 패널로 계속된다. 처음에는 첫 패널의 반복에 불과한 것으로 보이지만, 쓰레기통 뚜껑이 열린 것으로 보아 그 여성스러운 발이 페달을 약간 밟은 것 같다. 뚜껑이 열려도 쓰레기는 보이지 않는다. 꽃무늬 쓰레기통은 산업이 성취한 위생을 암시한다. 그래서 굳이 쓰레기통을 열어 그 안에 있는 쓰레기를 보여줄 필요가 없다. 이 상황에서 고상한 차림새와 우아한 몸놀림은 어이없는 느낌을 준다. 결국 누구나 알아채겠지만, 그림의 주인공은 다리를 뻗은

"내 전쟁화의 부차적 목적은 군사적 공격성의 터무니없음을 폭로하는 것이다. 나는 개인적으로 우리 외교정책 대부분이 믿을 수 없을 만큼 위협적이라고 생각한다. 그러나 내 작품에서 말하고자 하는 바는 그것이 아니며, 나는 그런 대중적인 태도에 편승하고 싶지 않다. 내 작품은 오히려 이미지에 대한 미국식 정의와 시각적 의사소통에 관한 것이다."
— 로이 릭텐스타인

여자가 아니라 그녀가 사용 시범을 보이고 있는 작은 쓰레기통이다. 릭텐스타인은 여러 초기작에서 풍자하듯 여성을 가정용품의 연장선에서 다루었다. 팝아트의 신기원을 이루는 영국의 리처드 해밀턴의 콜라주 〈무엇이 오늘날의 가정을 그렇게도 다르고, 매력적으로 만드는가?〉(1956)의 주제도 바로 이런 것이었다.

릭텐스타인은 일간지에 실린 휴양지 포노코스의 신혼여행 호텔 광고(25쪽)에서 〈공을 든 소녀〉(1961, 24쪽)의 아이디어를 얻었다. 이 광고에는 벨라미 씨의 젊은 장교가 지갑에 넣고 다닐 법한 여자의 스냅 사진이 실려 있다. 광고와 릭텐스타인의 그림 둘 다 물결치며 윤기 나는 머리에 붉은 입술을 벌리고 겨드랑이 털을 밀어버린 키 큰 여자가 비치볼을 높이 들고 있는 모습, 즉 젊은 미인을 진부하게 표현해놓은 것이다. 그녀는 틀림없이 막 '공을 받았다.' 공놀이를 하는 동작 중 전신을 포착할 수 있는 정지 자세는 이것밖에 없기 때문이다. 그러나 릭텐스타인은 상상력을 발휘해 포코노스의 이미지에서 재미있는 요소를 솜씨껏 추출했다. 그의 그림은 소녀의 몸짓에 초점이 맞춰져 있고, 소녀는 상반신만으로 몸짓을 전달한다. 광고는 매우 작았지만, 릭텐스타인은 여자를 거의 실제 크기로 확대했다. 그리고 색채 사용을 제한하고 원래의 흑백 이미지의 소박한 효과를 단순화했다. 몇 안 되는 색깔이 각기 다른 기능을 완수하는 싸구려 인쇄만화처럼, 릭텐스타인은 '경제'의 원칙에 따라 색을 사용

밟아 여는 쓰레기통
Step-on Can with Leg, 1961년
2면화, 캔버스에 유채, 82.5×134.6cm
개인 소장

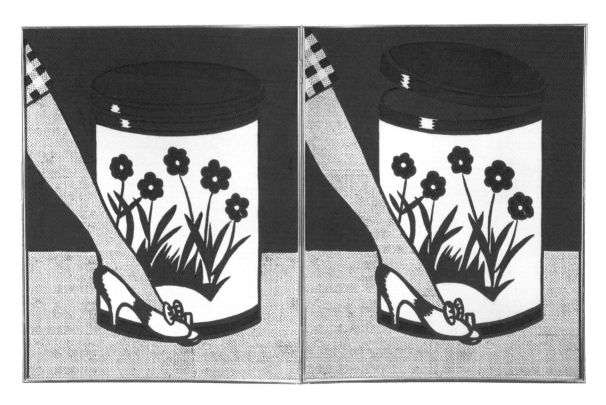

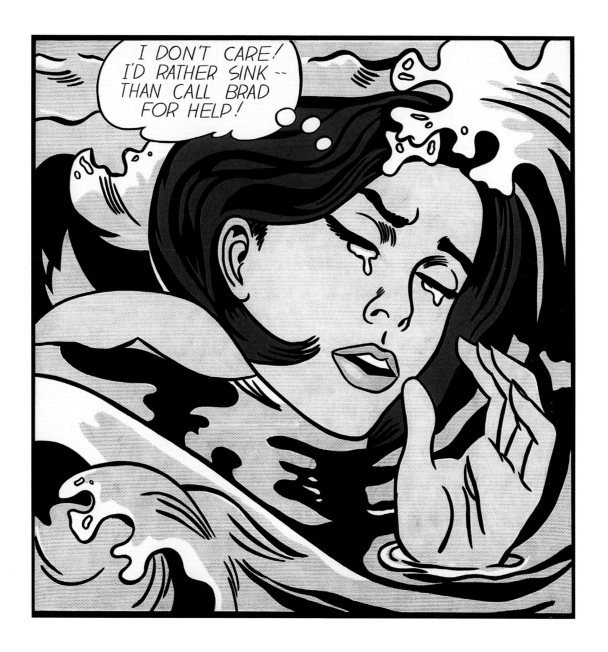

했다. 여자의 머리카락은 수영복처럼 파란색으로 표현했는데, 이것은 상업 인쇄업자들이 별색을 쓰지 않고 잉크를 아끼기 위해 사용하던 방식을 연상시키며, (실제로 파란 머리카락 같은 것이 존재하지 않음에도 불구하고 이렇게 표현한 것은 분명 머리카락의 색이 짙다는 것을 나타내려는 의도이다) 경제원리를 참고해 적용한 릭텐스타인의 익살스러운 접근이기도 하다. 그러나 완성된 작품에서 경제원칙의 논리는 사라져버렸다. 어쨌건 그는 그림을 그린 것이지 자신의 그림을 인쇄한 것이 아니기 때문이다. 게다가 자세히 보면 분배된 색

물에 빠진 소녀
Drowning Girl, 1963년
캔버스에 마그나와 유채, 171.8 × 169.5cm
뉴욕, MoMA

미친 과학자
Mad Scientist, 1963년
캔버스에 마그나, 127 × 151cm
쾰른, 루트비히 미술관

들의 관계는 익살스러울 뿐 아니라 넌센스 같다. 소녀의 벌어진 붉은 입술 사이로 보이는 진주 같은 치아는 하얀 줄무늬를 이룬다. 이 입술과 치아는 비치볼의 붉고 흰 초승달 모양과 닮았다. 그리고 수영복의 흰 줄, 머리카락에 반사된 빛, 그녀 뒤에 윤곽선으로 표현된 파도가 이 형태 놀이를 이어간다. 릭텐스타인은 〈공을 든 소녀〉에 단순히 진부한 이미지만 재현한 것이 아니다. 그는 추상적 형태를 조작해 특정한 의미를 연상하도록 만드는 데 관심이 있었다. 확실히 이런 형태들은 다중의 의미를 지니며, 2차원적 표면의 디자인과 눈에 보이는 실제 그림의 명시적 의미 사이를 오간다. 릭텐스타인은 자기 작품의 형식적 측면이 일반적으로 생각하는 것보다 더 중요하다고 주장했다. 그의 구성은 적어도 주제만큼 신중하게 고려해 선택한 것이었다.

〈공을 든 소녀〉에 나타난 아름다운 젊은 여자의 원형은 릭텐스타인의 초

에디 2면화
Eddie Diptych, 1962년
2면화, 캔버스에 유채, 111.8×132.1cm
개인 소장

기작에서 계속 되풀이된다. 후기의 만화 그림에서 그녀는 좀더 세련된 모습이며 말이나 생각을 나타내는 말풍선이 함께 등장한다. 〈키스〉(35쪽)에서는 젊은 군인의 팔에 안겨 있는 그녀를, 〈걸작〉(14쪽)에서는 애송이 화가에게 용기를 북돋워주는 그녀를, 〈에디 2면화〉(33쪽)에서는 에디 때문에 식욕을 잃은 그녀를 볼 수 있다. 그녀는 금발일 때도 있고 짙은 색 머리카락일 때도 있지만, 특별히 개성적인 특징을 가지고 있지는 않다. 이런 만화 그림은 표면에 드러나는 의미에 의존한다. 차이를 나타내기 위해 악한 분위기를 가미한다 해도, 아름다운 소녀는 늘 착하다. 릭텐스타인이 그린 많은 소녀들, 특히 기다리거나 울고 있는 소녀들의 완벽성은 허물어지기 쉬워 보인다. 그녀들은 백일몽이며, 이상할 만큼 비어 있고, 위험할 만큼 유혹적이다. (앤디 워홀은 마릴린 먼로 사후 그린 초상화에서 비슷한 느낌을 표현했다.) 릭텐스타인이 만화에서 가

큰 보석
Large Jewels, 1963년
캔버스에 마그나, 173×91.5cm
쾰른, 루트비히 미술관

키스
The Kiss, 1962년
캔버스에 유채, 203.2×172.2cm
개인 소장

져온 여자들은 더 이상 '만화의 인물'이 아니었으며, 일상의 극한적 감정을 다루는 진지한 서사시의 주인공이 되었다. 일상생활에서 대부분의 사람들이 그렇듯 이들은 자못 심각하게 생각에 빠져 있지만, 무심히 보면 우스꽝스러울 뿐이다. 그래서 릭텐스타인의 작품에 아주 적합하다. 그는 의식의 또 다른 층위에서 작업을 하며, 이러한 지각의 차이야말로 그의 만화 그림의 진짜 주제일 것이다.

〈물에 빠진 소녀〉(1963, 31쪽)의 젊은 여인은 한참 펑펑 울었던 것처럼 보인다. 사실 그녀는 감정에 빠져 그 파괴적인 힘에 자신을 내맡기고 있다. 분명 릭텐스타인의 '여주인공'들의 입에 자주 오르내리는 브래드라는 남자가 그녀에게 상처를 입혔을 것이다. 그녀는 브래드에게 구해달라고 외치느니 차라리 죽는 게 낫다고 조용히 생각한다. 릭텐스타인은 전보다 훨씬 세련된 방식으로 그림을 마무리했다. 덕분에 이 '공을 든 소녀'의 동생에서는 경직된 어색함이 사라졌다. 소녀의 머리는 실제보다 크고, 그림 전체의 세로 길이가 여자의 키만 하다. 그녀는 물 속이 침대인 양 누워 있으며, 그 침대란 에로티시즘과 휴식처의 이미지가 겹쳐진 공간이다. 괴로워하는 얼굴, 벗은 어깨, 매니큐어를 칠한 손만이 그녀를 둘러싼 파도에서 솟아나와 있다. 그녀가 베개처럼 '베고 있는', 머리 위로 부서지는 우아한 물결은 위험해 보일 만큼 거대하지 않다. 그래서 보는 이는 그녀가 곧 저런 멜로드라마 같은 생각을 그만두지 않을까 의심하게 된다. 릭텐스타인은 이 파도를 일본 미술가 호쿠사이의 유명한 판화에 나타난 파도에서 차용했음을 시인했는데, 이 파도 때문에 작품은 장식적으로 보인다. 한편 모든 상황은 당황스러울 만큼 갑작스럽고 극단적이다. 릭텐스타인은 단 한 장면의 클라이맥스를 제시하는 것을 좋아했다. 위기에 감정을 이입하는 관람자의 능력을 집약시키고, 감정석 힘을 끌어낼 수 있기 때문이다.

릭텐스타인이 그린 또 다른 열정적인 수중 사건은 행복한 결말을 맺는다. 〈우리는 천천히 일어났다〉(1964, 10쪽)는 영화의 물 속 장면을 클로즈업한 것 같다. 아름다운 백인 남녀가 서로 부둥켜안고 황홀경에 빠져 있다. 그들의 얼굴색과 모양은 거울처럼 닮아 있고 물결치는 파란 벤데이 점으로 엮여 있다. 흐트러짐 없고 절제된 색채는 산업적으로 보인다. 몇 개의 중심색과 검은색만이 하얀 배경과 대조를 이루는데, 특히 노랑과 파랑이 두드러진다. 벤데이 점은 중간에 드리워진 음영 같은 인상을 준다. 〈에디 2면화〉(33쪽)처럼 글과 그림은 나뉘어져 있다. 그리고 글은 영화 속의 '오프' 보이스 같은 기능을 하여, 장면 자체에는 등장하지 않으면서 이야기를 전달한다. 약간 기울어진, 손으로 쓴 가는 블록체 글자 사이에 군데군데 들어간 말줄임표는 숨 막히는 감정과 망설임을 나타내며, 그 덕분에 관람자는 자신이 주인공이 된 듯 장면 속으로 빠져들 수 있다. 손으로 쓴 이 글씨는 그의 그림처럼 최대한 몰개성적이다. 그러나 내용 자체는 릭텐스타인이 사용한 것 중 가장 시적이고, 지독하게 달콤하

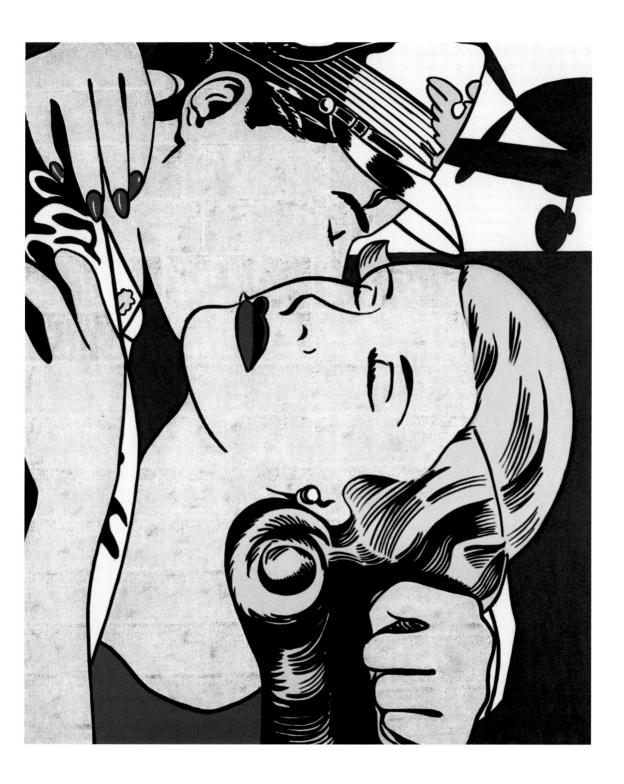

풍경
Landscape, 1964년
캔버스에 마그나, 122×172cm
쾰른, 루트비히 미술관

다. 관람자가 이 진부한 에로티시즘에 반응하는 수준을 넘어 '좀 알고' 있는 사람이라 하더라도, 무중력 상태의 도취가 주는 감미로운 느낌은 보는 이의 관능적 감각을 일깨운다.

〈우리는 천천히 일어났다〉와 〈물에 빠진 소녀〉에서 릭텐스타인은 기교적인 감상적 장면과 산업적인 차가운 양식을 의도적으로 대조했다. 그 결과 감정은 더 이상 진실해 보이지 않거나, 적어도 너무 일상적인 것으로 보인다. 앤디 워홀은 1960년대는 사람들이 감정을 잊어버린 시대라고 말한 적이 있다. '차갑다'는 것은 감성을 표현하는 요소를 최대한 지제한다는 의미였다. 릭텐스타인 역시 감상을 구석으로 몰아냈지만, 그렇다고 관람자까지 예전에 감상이라는 것이 있었다는 사실을 잊게 만들지는 않았다.

이런 노력은 전쟁그림을 통해 더욱 극단적인 방식으로 계속되었다. 십대 만화의 파토스와 초기 오브제 회화의 힘이 액션만화에서 나온 전쟁 이미지 속에 합쳐졌으며, 주제와 회화적 힘이 서로를 보완했다. 육상전, 공중전 장면을 거칠게 잘라내 클로즈업한 것을 보고 있노라면 관람자는 무슨 일이 벌어지고 있는지, '착한' 편이 이기고 있는지 아닌지를 올바로 이해할 수 없다. 실제로

〈타카타카〉(1962, 23쪽)를 보면 보편적 적절성을 위해 사실적인 측면을 배제했음을 알 수 있다. 릭텐스타인의 그림을 원래의 만화 장면과 비교해보면, 그가 이미지와 글의 특정 부분을 생략했다는 사실이 더 분명해진다. 1942년 8월부터 11월까지 솔로몬 제도에서 가장 큰 과달카날 섬을 탈환하기 위해 실제로 싸운 것은 미 해병대원들이었지만, 릭텐스타인의 알 수 없는 전투에서는 '육군 병사들'이 싸운다. 또 원래 만화에는 총구 근처에 흔들리는 손이 있었지만, 릭텐스타인은 무기를 다루는 사람이 따로 없고 마치 무기들끼리 싸우는 것처럼 그렸다. 또 색과 형태의 수를 줄이고 분명하게 그려, 이미지를 단순하고 차갑고 견고하게 만들었다. 폭발은 시각적으로 더욱 정형화되었으며, 무기는 수평으로 배치되어 기계적 특징이 강조되었다. 그의 대부분의 그림이 그렇듯 여기에도 흰 표면에 검정과 녹색만이 사용되었다. 원작처럼 글은 그림에서 분리된 채 그림 위에 수평으로 배치되었으며, 글 아래쪽 직선은 가차 없이 그림을 자른다. 덕분에 그림도 순수한 직사각형 모양이 되어 더욱 추상적인 구성을 보

붉은 헛간 II
Red Barn II, 1969년
캔버스에 마그나, 112×142cm
쾰른, 루트비히 미술관

팔짱 낀 남자
Man with Folded Arms, 1962년
캔버스에 유채, 177.8×121.9cm
로스앤젤레스, 컨템포러리 아트 뮤지엄

여준다. 밝은 노란색 배경은 글의 의미를 강렬하게 만들어, 아래쪽의 폭발하는 탄약에 대항하는 성격이 선명하게 드러난다.

릭텐스타인은 상업 일러스트레이터들이 소리와 촉감 같은 감각, 혹은 중요성이나 흥분 같은 추상적인 성질을 기호로 표현하는 방식에 흥미를 느꼈다. '타카타카'라는 말은 빠르게 발사되는 무기의 소리를 흉내 낸 의성어이다. 그러나 시각적으로 표현한 이 말은 소리의 중량감과 덜컹거리는 거친 느낌까지 내포한다. 마찬가지로, 배경에 그린 폭발은 실제 상황이었다면 소음, 연기, 빛, 충격, 냄새에 불과했을 찰나의 사건이지만 이 작품에서는 뚜렷한 윤곽선으로 묘사되어 있다. 이 폭발 모양은 오늘날 TV에 나오는 살인 사건처럼 죽음과 위험의 냄새마저 풍기는, 폭력으로 가득 찬 지상의 별이 되었다. 이것은 릭텐스타인의 트레이드마크가 되었으며, 그는 이 이미지를 에나멜을 칠한 강철 조각으로도 만들고, 팝 아트가 중심 기사로 실린 1966년 4월 25일자『뉴스위크』의 표지에도 사용했다.

나치 장군의 〈어뢰... 발사!〉(1963, 20쪽)는 제2차 세계대전이라는 보다 명확한 주제를 다루었다. 만화의 피상적인 세계에서는 적에게만 이런 흉터와 눈썹이 있다. 만화 인물을 그린 다른 많은 그림과 마찬가지로, 릭텐스타인은 그림을 지배할 정도로 장군의 얼굴을 크게 그려 그림의 주요 구성요소로 만들었다. 망원경에 바싹 갖다 댄 얼굴은 인간과 기계의 결합을 암시함으로써, 1920~1930년대의 산업지향적 미술에 나타났던 인간과 기계의 결합을 상기시키려 한 것 같다. 소비재 그림에서 여자가 가전제품의 일부로 보이듯, 전쟁만화 그림에서 병사는 무기의 일부처럼 보인다.

1960년대의 반전 운동 때문에 몇몇 비평가는 그의 전쟁만화 그림을 평화주의적 메시지로 이해하기도 했다. 릭텐스타인이 전쟁만화 그림을 그린 때는 미국이 베트남전에 개입하기 이전이었지만, 그 그림들은 당시 많은 지식인들이 취했던 반전 태도와 잘 들어맞았다. 그러나 릭텐스타인은 인류의 진보를 위해 그림을 그리지 않았다. "내 전쟁그림의 부차적 목적은 군사적 공격성의 터무니없음을 폭로하는 것이다. 나는 개인적으로 우리 외교정책 대부분이 믿을 수 없을 만큼 위협적이라고 생각한다. 그러나 내 작품에서 말하고자 하는 바는 그것이 아니며, 나는 그런 대중적인 태도에 편승하고 싶지 않다. 내 작품은 오히려 이미지에 대한 미국식 정의와 시각적 의사소통에 관한 것이다."

진정으로 대중적인 미국 팝 아트의 전형이었던 릭텐스타인의 미술은 종종 사회에 대해 비판적이라는 오해를 받았다. 그는 대중적 친밀함을 보여주기 위해 실제로 추하고 저급한 것들을 유별난 방식으로 작품에 표현했다. 릭텐스타인은 "어째서 새로운 분야를 개척하는 것을 좋아하게 되셨습니까?' '어째서 작업의 완전한 기계화를 좋아하게 되셨습니까?' '어째서 저급한 예술을 좋아하게 되셨습니까?'라는 질문을 받는다면, 나는 무엇이든 그 자리에, 세상에 있

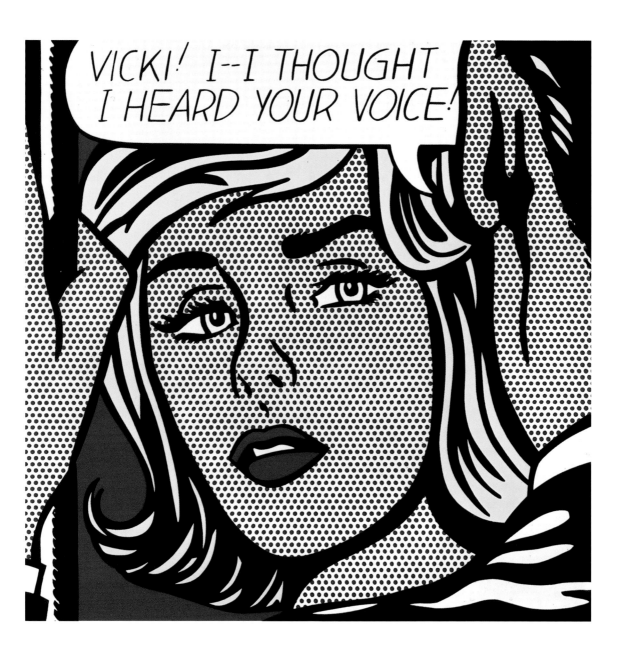

는 모습 그대로 받아들일 뿐이라고 대답할 수밖에 없다"라고 말했다. 릭텐스타인은 나름대로 의견이 있었지만, 사회에 대한 판단을 내리기 위해 자신의 예술을 이용하지는 않았다. 그는 '고급' 문화가 세련미를 독점할 수 없다고 생각했으며, 과연 어떤 것을 예술로 간주해야 하는지 새롭게 가치를 매겼다. '고급' 문화를 지적으로, 그리고 고의적으로 거부하기 위해서는 그것을 속속들이 알고 있어야 했다.

비키
Vicky, 1964년
강철에 에나멜, 106×106cm
부다페스트, 루트비히 미술관

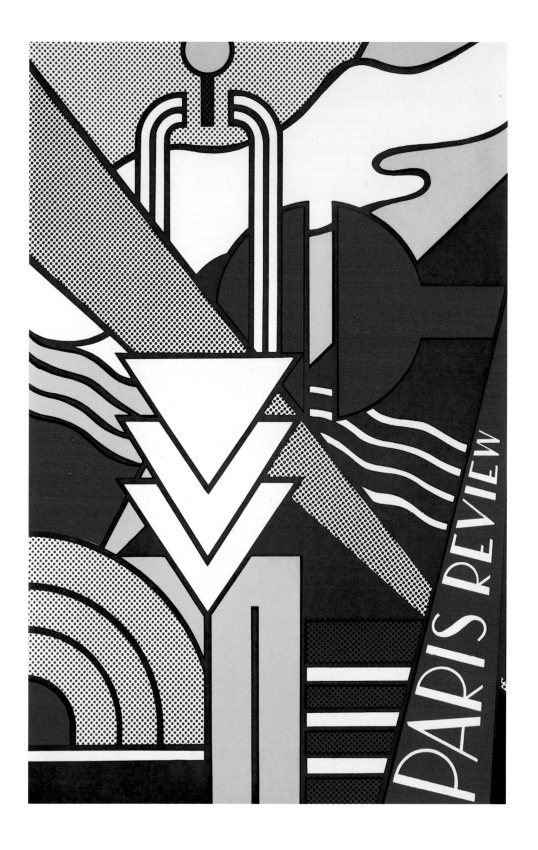

벤데이 점에 대한 자세한 분석

앤디 워홀이 릭텐스타인의 만화 그림에서 부러워한 것은 벤데이 점이었다. 벤데이 점은 검은 윤곽선이나 제한적으로 선택한 몇 개의 산업적 색보다 그림에서 돋보였다. 만화에서 특정 장면만 따로 떼어 낸 이미지는 오랫동안 순수 미술과 결합되어 왔었지만, 아무도 콜라주나 회화적 모티프 이상의 표현으로 확장할 방법을 몰랐다. 그런데 릭텐스타인은 벤데이 점 같은 인쇄기술을 참고해, 인쇄된 출처에 적용된 구상을 그대로 살렸다. 자신이 원용한 출처에서 거리를 두지 않았다고 릭텐스타인을 비난한 비평가와 상업미술가들은 확실히 그림의 내용뿐 아니라 양식도 중요하다는 사실을 깨닫지 못하고 있었다.

릭텐스타인이 모든 초기작에서 벤데이 점을 쓴 것은 아니지만, 벤데이 점은 그의 작품과 동의어가 되어 현재까지 이어지고 있다. 그의 작품에서 벤데이 점이 이렇게 중요한 역할을 하므로, 그 역사를 간략히 살펴볼 필요가 있다. 사실 릭텐스타인 자신은 벤데이 점의 역사까지 짚어보지는 않았을 것이다. 미국인 벤저민 데이(1838~1916)는 미술가이자 발명가였다. 그의 아버지는 뉴욕에서 발행되는 신문 '선'의 설립자였다. 아마 이 점이 벤저민의 직업 선택에 영향을 미쳤을 것이다. 데이는 파리에서 미술을 공부하고, 25세에 뉴욕으로 돌아와 『하퍼스』 같은 출판물의 일러스트레이션 작업을 했다. 당시 일러스트레이션은 나무에 수채 물감이나 연필로 드로잉한 뒤 손으로 인그레이빙했다. 1870년대 후반에는 펜화의 복제에 '프로세스' 인그레이빙이 사용되기 시작했다. 벤데이는 이 방식을 사용해 성공한 최초의 상업 일러스트레이터 중 한 명이었고, 그의 작업실은 유명해졌다. 1878년경, 그는 후에 '벤데이 고속 음영 매체'로 전 세계에 알려진 착색 드로잉 방법을 발명했다.

1916년 『사이언티픽 아메리칸』지는 그려진 이미지를 공업 인쇄공정에 적용하는 이 방법을 데이의 부고 기사에서 설명했다. "발명의 원리는 투명한 젤라틴 필름에 있다. 한 면은 매끄럽고 다른 면은 선과 점, 결이 도드라진 이 필름을 틀에 끼운다. 그리고 특별히 제작한 쿠션 패드로 필름을 고정한 상태에

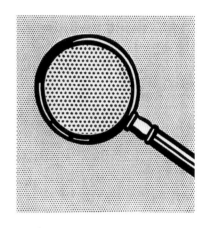

돋보기
Magnifying Glass, 1963년
캔버스에 유채, 40.6×40.6cm
파두츠, 리히텐슈타인 미술관

파리 리뷰 포스터
Paris Review Poster, 1966년
빨강 노랑 파랑 검정의 실크스크린,
101.6×66cm
파리 리뷰 간행

서 인쇄기의 젤라틴 롤러로 필름의 결이 있는 면에 잉크를 묻힌다. 그리고 나서 윤곽선이 그려져 있는 금속, 돌, 마분지 드로잉 위에 잉크가 묻은 쪽을 아래로 해서 필름을 올려놓게 되면 투명한 젤라틴 필름을 통해 드로잉을 볼 수 있다. 이 상태에서 철필이나 고무 롤러로 필름의 뒷부분을 눌러주면, 잉크 묻은 면이 드로잉으로 전사된다.

처음에 벤데이는 '한 가지 톤'만 시도했다. 그러나 곧 목판화 같은 효과를 얻으려면 선과 결에 의한 그러데이션이 필요하다는 것을 알았다. 이를 위해 그는 음영을 표현할 필름을 필요한 위치에 고정하는 장치를 고안했다. 동시에, 위치를 고정하는 정밀 기기를 사용해 인쇄 필름을 서서히 바꿀 수 있게 만들었다. 그래서 원하는 만큼 움직임을 반복해 첫 판에 색을 더해나가며 정확한 위치로 인쇄를 이어갈 수 있었다. 이렇게 제작한 드로잉은 나중에 포토 인그레이빙 과정을 거쳐 판으로 복제했다."

릭텐스타인에게 흥미가 있는 사람에게는 아마도 이 길고 정확한 묘사에서 가장 눈에 띄는 구절이 "선과 결에 의한 그러데이션"일 것이다. 이 작업에서 벤데이가 뛰어났던 점은 우선 이미지를 윤곽선으로 잘라 여러 부분으로 분리하고 그 부분들이 작고 규칙적인 기하학적 형태로 채워질 수 있다고 인식했다는 것이다. 이처럼 대상을 그 표면 구성에서 분리하려면 추상에 대한 대단한 잠재적 능력이 있어야 한다. 하나의 이미지를 보면서 두 단계의 지각이 동시에 이루어져야 하기 때문이다. 그러나 벤데이 혼자 이런 발견을 한 것은 아니

〈전시 대비〉를 위한 습작
Study for "Preparedness", 1968년
캔버스에 마그나, 142.5 × 255cm
쾰른, 루트비히 미술관

었다. 그는 단지 진 마일 박사나 존 러스킨, 미셸-외젠 셰브뢸 같은 색채이론
가들이 19세기에 발전시켰던 광학원리를 산업에 적용했을 뿐이다. 이 이론가
들은 당시 유럽 화가들에게도 영향을 미쳤다. 특히 1867년 파리에서 간행된
샤를 블랑의 『데생 예술의 문법』이 벤데이에게 영향을 주었을 것이다. 블랑은
밝은 배경 위에 색들을 점이나 별 모양으로 광학적으로 혼합할 수 있다고 주
장했기 때문이다. 벤데이와 같은 시대에 뉴욕에 살고 있던 오그딘 N. 루드는

4면 모듈 그림 2번
Modular Painting with four Panels No. 2,
1969년
캔버스에 마그나와 유채, 244×244cm
빈, MUMOK

43

1879년 『모던 색채학(학생을 위한 색채 교과서)』이라는 지침서를 저술했다. 그는 이 책에 1839년 마일이 창안한 색점 체계를 포함해 몇 가지 광학적 색 혼합방식을 설명해놓았다. 루드의 책은 프랑스로 전해져 조르주 쇠라, 폴 시냐크 같은 신인상주의 화가들에게 영향을 미쳤다. 그러므로 벤데이의 성과는 광학 분야에서 이루어진 다른 발전들과 더불어 나타난 것이며, 이 발전들이란 객관적인 시각 효과를 분석하는 것과 관련이 있었다. 추상미술은 이 같은 19세기의 발견을 밑거름으로 태동했다.

벤데이의 역사는 또한 왜 수많은 미술사가와 비평가들이 릭텐스타인의 그림을 보면서 조르주 쇠라를 떠올리는지를 설명해준다. 쇠라의 '점묘법'의 점은 확실히 릭텐스타인의 점과 시각적 연관성이 있다. 심지어 어떤 비평가들은 릭텐스타인의 점은 쇠라의 양식을 반어적으로 참고한 것이라 여기기도

흰 붓자국 I
White Brushstroke I, 1965년
캔버스에 마그나와 유채, 121.9 × 142.2cm
개인 소장

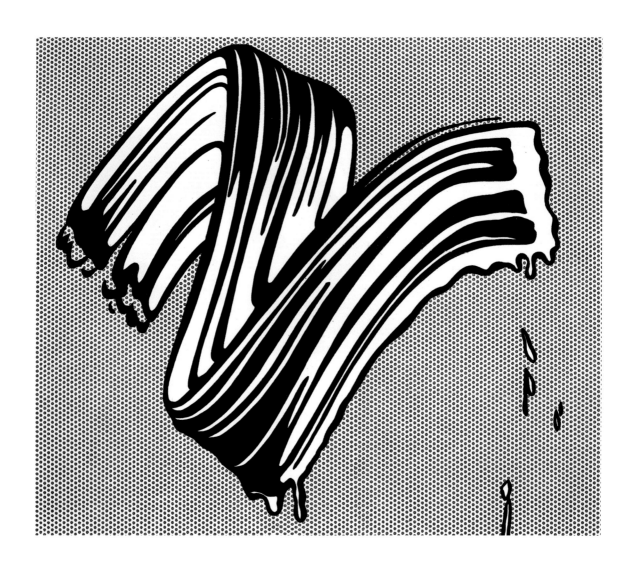

했다. 그러나 그것은 사실이 아니다. 쇠라의 점과 릭텐스타인의 점은 점이라는 뿌리만 같을 뿐 다른 가지에서 나온 것이며, 이 둘은 실제로 교차한 적이 없다. 두 양식의 공통점은 구체적 주제에 추상적으로 접근했다는 것뿐이다. 릭텐스타인은 1966년 브루스 글레이저와의 대담에서 "일단 그림을 그리게 되면 나는 그것을 추상이라고 생각합니다. 그런데 작업을 하다 반쯤 지나면 어쨌든 반대가 됩니다"라고 말했다.

릭텐스타인은 벤데이의 기계적 정밀함과 전혀 맞지 않는, 완전히 비과학적인 방식으로 벤데이 인쇄법을 활용했다. 미술사가 다이앤 월드먼은 릭텐스타인의 드로잉 기법의 발전과정을 설명했다. 1961년 그는 직접 구멍을 뚫은 알루미늄판에 개털 붓을 사용해 벤데이의 규칙적인 양각 패턴을 따라했다. 그는 윤곽선이 그려진 드로잉 위에 알루미늄판을 놓고, 개털붓에 잉크를 묻혀 알루미늄판에 붓질을 했다. 그러나 릭텐스타인이 보기에 이 방식으로는 충분히 규칙적인 패턴을 만들 수 없었다. 그래서 곧 탁본 또는 '프로타주' 기법을 사용했다. 〈발 치료〉(1962)와 〈키스〉(1963, 35쪽)는 밝은 바탕에 '프로타주' 같은 짙은 교차점이 있다. 릭텐스타인은 드로잉을 제작하고, 그 종이를 질감 있는 표면(모기장으로 쓰이는 금속망)에 올려놓고 연필로 그 위를 문질렀다. 이렇게 함으로써 그는 데이의 체계를 뒤집어버렸지만, 그런 사실에 전혀 개의치 않았다. 그를 성가시게 한 것은 손으로 문질러 균일하지 않게 된 배경 톤이었다. 1963년 릭텐스타인은 여러 종류의 미세한 망 스크린과 구멍 난 표면을 실험했다. 심지어 스텐실 망 같은 것을 종이 위에 놓고 석판화용 크레용 비슷한 것으로 살살 문질러보기도 했다. 월드먼은 이 같은 포슈아르 혹은

새것 같은
Like New, 1962년
2면화, 캔버스에 유채, 91.4×142.2cm
개인 소장

스텐실 기법을 통해 릭텐스타인이 자신이 추구하던 기계적 균일성을 성취할 수 있었다고 말했다. 〈실타래〉(1963, 47쪽)에서 보듯 손으로 그린 느낌은 거의 사라졌다. 이때부터 그는 스텐실을 계속했다.

벤데이 점의 기계적 특징을 자기 것으로 만들기 위해 릭텐스타인이 이토록 노력했다는 사실을 염두에 둔다면, 그의 미술적 발전과 관련된 또 다른 차원에서 릭텐스타인의 몇몇 드로잉과 회화를 평가할 수 있을 것이다. 1962년경 릭텐스타인이 택한 수많은 대상의 표면은 패턴화되어 반복되는 규칙성을 띠고 있었다. 그는 그 중 어떤 것에는 벤데이 점을 사용했고, 어떤 것에는 사용하지 않았다. 〈골프공〉(26쪽) 〈양말〉(7쪽) 〈실타래〉(47쪽)와 무늬가 두드러진 〈타이어〉(이상 1962년)는 모두 이런 관점에서 볼 수 있다. 〈새것 같은〉(1962, 46쪽)에서 릭텐스타인은 이 시기에 다루던 주재료 중 하나를 흉내 내 장난을 쳤다. 〈새것 같은〉은 핑킹가위로 가장자리를 자른 2개의 방충망을 그린 것이다. 첫 번째 망에는 구멍이 있는데, 한가운데가 뻥 뚫려 마치 파리들을 반기는 것 같다. 릭텐스타인은 자신의 양식으로 화면을 손질했다. 〈돋보기〉(1963, 41쪽)에서 그는 이 광학적 도구를 그의 작품에 갖다 대면 아무도 '요점'(혹은 수백 개의 점)을 놓치지 않을 것이라 확신했다.

그러나 돋보기를 대고 본다고 해서 보는 이의 호기심이 완전히 충족되지는 못한다. 크건 작건 벤데이 점은 무미건조하고 표현성이 없으며 미술가의 개성적 흔적을 드러내지 못한다. 1963년부터 릭텐스타인은 원본 이미지를 보고 그린 드로잉을 캔버스로 옮기기 위해 오버헤드 프로젝터를 사용했고, 윤곽선 안쪽을 벤데이 점으로 채우는 일을 종종 조수에게 맡겼다. 릭텐스타인은 이렇게 그럴싸하게 말했다. "나는 반복하기 싫다. 그러나 흰 바탕에 검은 점 대신 노란 바탕에 흰 점을 찍겠다고 마음먹으면, 조수에게 필요한 부분을 덮어버리고 변화를 주라고 시킨다. 그리고 나서 나는 어떻게 변했는지 살펴본다. 이렇게 하면 이틀분의 일이 줄어든다. 꼭 조수를 써야 하는 건 아니지만, 덕분에 다른 데 에너지를 쏟을 수 있다. 하지만 누군가가 내가 원하는 대로 스텐실을 오리고 정확하게 점을 찍어준다고 해서 내게 득이 되는 것도 아니다. 난 지루한 노동을 좋아한다. 책상에 앉아서 두뇌 활동만 하는 것은 좋을 것 같지 않다. 그렇게 하면 난 곧바로 마시멜로처럼 되어버릴 것이다. 그래서 나는 그림을 그릴 때 항상 내가 할 일을 무언가 남겨둔다."

벤데이 색점 패턴 아이디어를 쓰기 시작했을 때, 그는 돋보기 그림을 제외한 모든 작품에서 한 그림 안에 한 가지 크기의 점만 사용했다. 벤데이의 아이디어를 차용한 핵심적 이유가 바로 인쇄법의 경제적 변형이었기 때문에, 이것은 합리적인 응용이었다. 그리고 점은 상업적으로 가장 널리 쓰이는 무늬였다. 스텐실로 찍은 층을 중첩하거나 조금만 움직여도 더 집중적이고 복잡한 색 효과를 낼 수 있었다. 릭텐스타인이 모네의 대성당과 건초더미를 응

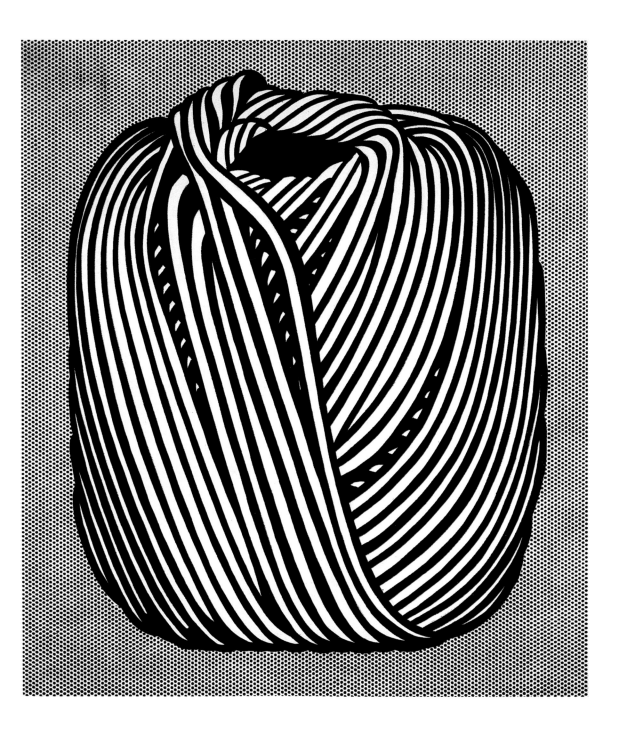

실타래
Ball of Twine, 1963년
망에 아크릴, 102 × 91.4cm
개인 소장

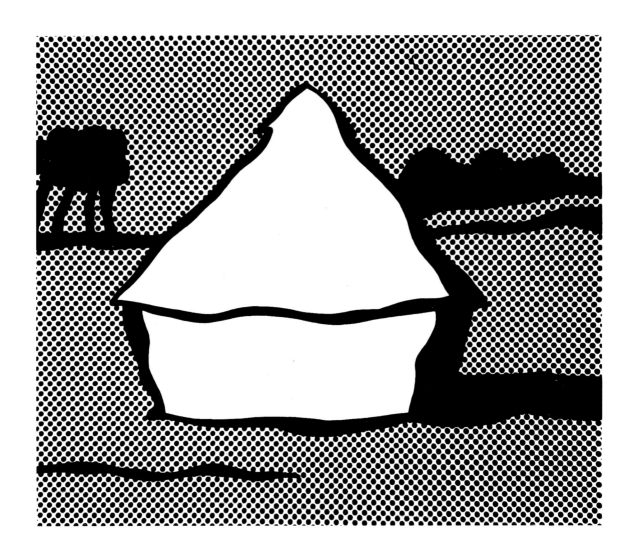

건초더미
Haystack, 1969년
실크스크린, 48.9×66cm
250번 에디션

용해 만든 작품들이 좋은 예다. 그러나 1969년부터 릭텐스타인은 다른 패턴도 시도했다. 사선 줄무늬 하나만 사용하기도 하고, 큰 그림에서는 사선을 점과 결합해 좀더 다양한 표현을 구사했다. 그는 줄무늬가 있으면 관람자가 색을 보는 방식을 바꾸어 그림에서 새로운 광학적 특징을 발견하게 된다고 말했다. 벤데이도 음영을 주는 데 선을 가끔 사용했었다는 사실에 비추어볼 때, 릭텐스타인은 이러한 작업을 하면서도 역사의 경계 내에 있었다고 말할 수 있다.

줄무늬는 쉽고 빠르게 스케치할 수 있기 때문에 이미 준비 단계 드로잉에서 점을 대신했다. 그러나 자신의 회화를 그대로 구상조각으로 표현하는 작업을 하게 되면서, 릭텐스타인은 줄무늬를 밑그림이 아닌 완성 형태로 받아들이게 되었다. 〈서 있는 폭발〉(1965) 같은 작품은 구멍 난 철판으로 만들었는데,

점들은 음각으로 뚫려 있다. 구멍은 자유롭게 공간에 떠 있을 수 없기 때문에, 조각에서 양각 점은 불가능하다. 조각 〈컵과 컵받침〉(60쪽), 〈표현주의자의 머리〉 혹은 마티스적인 〈금붕어 그릇〉(61쪽) 연작에서 흐릿해지는 대각선은 조각 전체의 선적인 특징을 강조하는 효과를 낸다. 이런 조각들은 마치 종이에서 실제 공간으로 떨어져 나온 것처럼 보여 관람자를 놀라게 한다. 그리고 강한 빛이 투과되는 〈등〉 조각과 밤낮으로 태양빛을 받는 옥외의 대형 〈인어〉는 보는 이를 불편하게 한다. 2차원에 기반을 두었을 것 같은 것들이 3차원에 재현되어 있기 때문이다.

자기 양식을 확립한 지 5년 뒤, 릭텐스타인은 새로운 방향으로 관심을 돌렸다. 점차 다른 종류의 표면 패턴이 중요해졌다. 벤데이 패턴의 의미는 컬러 인쇄기법의 상징에서 추상조각이나 장식의 수단으로 바뀌었다. '트롱프뢰유'(50쪽) 연작에서 사용한 나뭇결무늬 배경은 전통적인 미국의 트롱프뢰유 화가들을 빗댈 뿐 아니라 캔버스의 2차원적 표면을 다루는 새로운 방식이었다. 나뭇결은 점을 대신하는 대각선과 시각적으로 연관이 있다. 다른 그림에서 릭텐스타인은 벤데이 점의 크기를 단계별로 변화시켰으며, 이를 통해 만화 그림에서 진정한 형태의 발전을 이루었다. 이런 작품에서 점은 줄줄이 이어지면서 작아지기 때문에 이론적으로 더 깊은 공간으로 사라지거나 가라앉는 것처럼 보인다. 그는 특히 거울(75~79쪽)과 〈엔타블레이처〉(80쪽)에서 이런 방식으로 점을 사용했다. 크기가 달라지는 점은 또한 회화 표면을 물결치는 무늬로 휘저어 생동감을 준다. 독일 표현주의자 프란츠 마르크의 그림을 연상시키는 〈숲 광경〉(1980, 69쪽)이 그 예다. 〈숲 광경〉에는 실제 붓자국이 눈에 보이는 부분들도 있는데, 이것은 역전된 벤데이 점 음영이다. 이런 후기 회화에서 릭텐스타인은 표현주의 작품의 배경인 작은 격자형 모서리를 차용한 듯하다.

수많은 점과 패턴, 그리고 그 용법을 살펴보고 나면 관람자는 릭텐스타인이 과연 무엇을 표현했는지 깨달았다고 느낄지도 모른다. 그러나 그것은 릭텐스타인 자신도 확실히 알고 있다고 인정하지 못한 것을 이해했다는 의미이다. 그는 1970년 존 코플랜스와의 인터뷰에서 "어쨌든 점은 순전히 장식적인 의미를 띨 수 있습니다. 혹은 색이나 데이터 정보를 확장하는 산업적 방식을 뜻할 수도 있습니다. 아니면 이미지가 가짜라는 의미이기도 합니다. 일련의 점으로 표현한 몬드리안 작품은 분명히 거짓 몬드리안입니다. 이런 것들이 바로 점이 가지고 있는 의미입니다. 그러나 저는 이 모든 걸 제가 만든 것인지 확신할 수가 없습니다."

"내 작품을 보는 사람들은 대부분 풍자적이라고 생각하거나, 아니면 작품이 아무 이야기도 하지 않는다고 생각할 것이다. 내 작품이 사회적 메시지를 담고 있다면, 도대체 어떤 것을 말하는지 나는 정말 알 수가 없다. 나는 작품에 그런 것을 담고 싶지 않다. 나는 사회에 뭔가 가르치려 하거나, 우리의 세상을 더 나은 세상으로 만들려고 애쓰는 주제에는 관심이 없다." — 로이 릭텐스타인

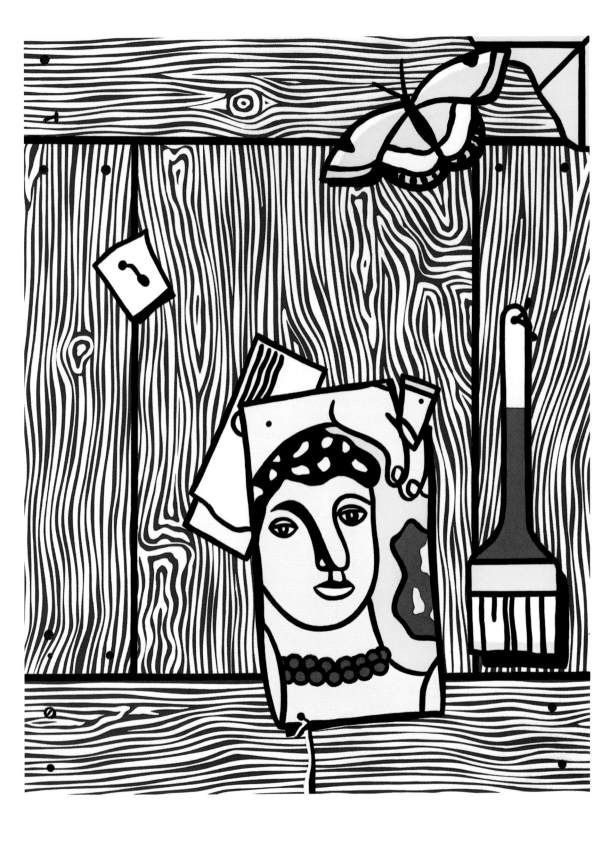

릭텐스타인이 미술을 보다

어떤 면에서 릭텐스타인은 그림을 그릴 때 미술이란 무엇이고 무엇을 이루었는지, 누가 언제 작품을 만들었고 그 미술가가 그것을 원했는지 아닌지 생각하며 모든 종류의 미술에 대해 심사숙고했던 것 같다. 그는 이런 미술적인 자의식을 두 가지 방식으로 표현했다. 첫째는 다른 작품을 참고하거나 연상시키는 방식이었다. 〈물에 빠진 소녀〉의 호쿠사이의 물결이나 〈골프공〉(26쪽)의 몬드리안의 타원형 구성이 그 예다. 둘째는 다른 미술가의 작품을 직접적으로 차용하는 것으로, 헝가리 신문에 실린 길버트 스튜어트의 〈조지 워싱턴〉 초상화를 예로 들 수 있다. 레밍턴의 서부 풍경을 입체주의적으로 변형해 그리던 초창기부터, 미술작품에 대한 이런 강박관념은 릭텐스타인의 작품세계를 관통하는 주된 모티프였다.

교양 있는 중산층처럼 존경의 눈으로 예술을 바라보는 것은 릭텐스타인에게는 거의 불가능했다. 예술의 아우라는 뜨거운 공기를 채운 풍선 같아서 릭텐스타인은 이 풍선을 꾹 찌르지 않곤 못 배겼다. 그의 만화와 광고 그림에 나타나는, 거리감이 느껴지는 차가운 진부함은 전통적으로 지적이고 정신적인 것과 연결되어 있는 미술제도 자체에 대한 모욕이었다. 〈아트〉(1962, 51쪽)라는 커다란 그림은 벽에 거는 간판이며, 그 소유자가 문화적인 사람, 즉 미술품 수집가임을 의미하는 증거이다. 소비재도 수집 계층의 상징도 아니고, 형이상학적 의미가 담긴 미학적 근친상간 사건도 아니라면, 도대체 미술은 무엇으로 변해버렸던 것일까? 제도로서의 미술은 대중문화의 형태를 띠고 현실과 접촉할 때 가치가 있었다. 앨런 캐프로는 해프닝 미술가이자 미술사가로서 "14번가를 따라 걸어가다보면 훌륭한 미술 작품보다 더 놀라운 것들이 많다"고 말했다.

캐프로의 일화를 통해 이 시기에 순수미술에 대한 전위미술가들의 근본적인 거부가 명확해졌음을 알 수 있다. 어느 날 캐프로는 가족과 함께 릭텐스타인의 집에 와 있었다. 두 미술가의 부인과 아이들이 차를 타고 간단하게 먹을 것을 사러 간 동안 두 미술가는 작품에 대해 이야기를 나누었다. 캐프로의 일

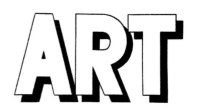

아트
Art, 1962년
캔버스에 유채, 91.4×172.7cm
개인 소장

레제의 두상과 붓이 있는 트롱프뢰유
Trompe-l'œil with Léger Head and Paintbrush, 1973년
캔버스에 마그나, 116.8×91.4cm
개인 소장

세잔 부인의 초상
Portrait of Madame Cézanne, 1962년
캔버스에 마그나, 172.7×142.2cm
개인 소장

화가 재미있어서 그대로 인용한다. "로이와 나는 가르치는 일, 즉 학생들에게 어떻게 색에 대해 가르칠 것인가에 대해 이야기하기 시작했다. 당시 로이는 세잔에 사로잡혀 있었다. 그때 자동차가 돌아왔는데, 아이들이 모두 바주카 더블 풍선껌 막대를 들고 있었다. 껌의 포장지에는 만화가 인쇄되어 있었다. 나는 포장지 하나를 까서 펼치고는 로이에게 '세잔으로 색을 가르칠 수는 없을 걸세. 자네는 이런 식으로 가르칠 수밖에 없어'라고 좀 짓궂게 말했다. 그는 아주 우습다는 표정으로 싱글거리며 날 보고 '이리 와봐'라고 말했다. 나는 그를 따라 2층 작업실로 올라갔다. 거기서 그는 벽에 걸어 놓은 많은 추상 유화를 떼내더니 하나를 보여주었다. 거기에는 도널드 덕의 추상화가 그려져 있었다. 처음엔 좀 난처한 기분이었다. 2초 뒤 나는 껄껄거리며 크게 웃었다. 내가 방금 말한 걸 그가 그대로 보여줬던 것이다."

　캐프로와 달리 릭텐스타인은 세잔과 풍선껌 포장지 둘 다 모던아트의 원류라고 이야기했고, 그렇게 믿었다. 사실 릭텐스타인은 미술관을 찾아 여행하는 것을 좋아하지 않았고, 원화를 가지고 작업하지도 않았다. 그는 주로 복제화를 통해 세잔이나 피카소 같은 미술가들을 알았으며, 이런 복제화는 이론적으로 '인쇄물'의 가치밖에 없었다. 세잔과 피카소는 전위미술가들의 패러다임으로 작용할 만큼 유명한 미술가들이었다. 그들은 처음에 모욕당하고 거부당했지만 나중에는 추상의 선구자로 인정받았다. 그리고 그들이 진정으로 탐구한 것은 현실을 보여주는 좀더 진실한 방법이었다. 모던아트는 이 두 사람, 그리고 몬드리안, 마티스, 레제라는 이름과 밀접하게 관련이 있다. 이후에 릭텐스타인은 이들의 작품 몇 점을 나름대로 개작했다. 분명, 모더니즘의 '거장들'의 작품을 가지고 작업하는 것은 릭텐스타인에게 중요한 일이었다. 이들의 작품은 달력이나 엽서로 복제되어 상표와 같은 양식, 혹은 상투적인 것이 되어 있었다. 이 미술가들의 미술사적 위치 때문에 릭텐스타인의 반어적인 접근은 더욱 효과적이었다.

　그러나 이런 미술가들의 작품을 변형하기로 한 이유를 말하면서, 릭텐스타인은 자기 작품과 이 미술가들의 작품의 양식의 유사성을 강조했다. 이를테면 명확하고 섞이지 않은 색채와 검은 윤곽선은 레제, 마티스, 피카소, 몬드리안의 긴 미술 인생 중 한 시기를 풍미했던 특징이다. 릭텐스타인은 자기가 고른 미술가들의 양식을 따르기도, 거스르기도 하면서 작업했다. 그는 특별한 그림보다는 특별한 양식을 목표로 삼았다.

　캐프로의 풍선껌 포장지 일화는 또한 1962년 릭텐스타인이 세잔의 작품을 출발점 삼아 그린 두 그림을 설명해줄 수 있다. 릭텐스타인은 다른 때처럼 복제화를 보고 〈세잔 부인의 초상〉(52쪽)을 그리기 시작했는데, 그 복제화는 세잔에 관한 책에 실려 있었다. 책의 저자 얼 로랜은 당시 분석적 다이어그램으로 알려진 방법으로 세잔 부인의 초상화를 상세히 분석하려 했다. 로랜은 그

레몬이 있는 정물
Still Life with Lemons, 1975년
캔버스에 아크릴, 228.5×152.5cm
개인 소장

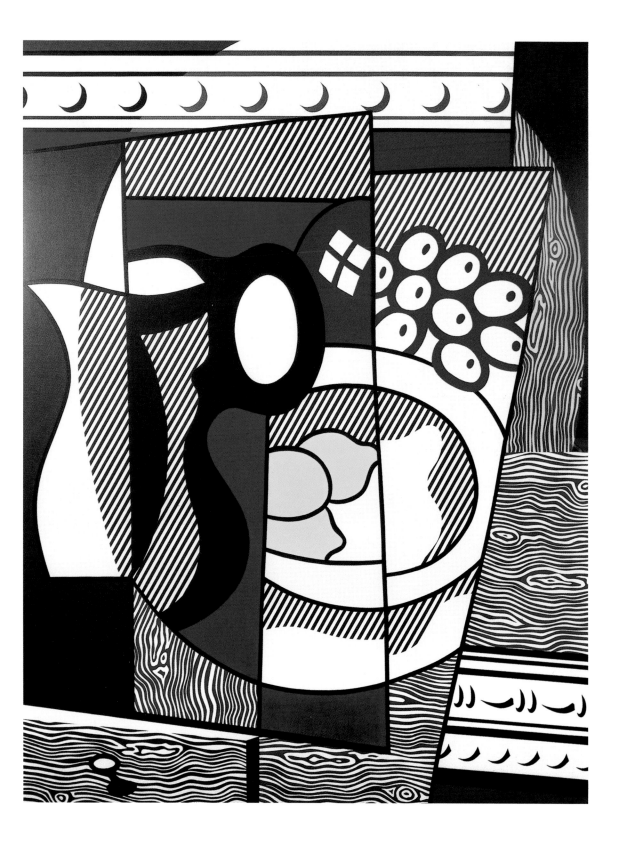

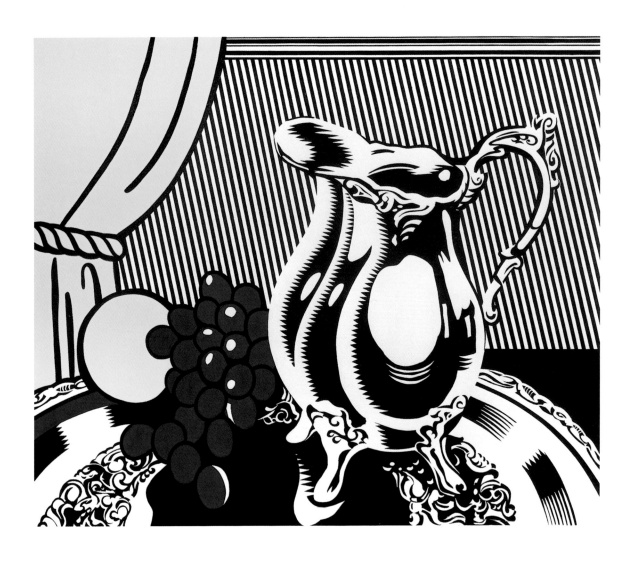

은주전자가 있는 정물
Still Life with Silver Pitcher, 1972년
캔버스에 마그나와 유채, 129.5×152.4cm
개인 소장

림 속 인물의 윤곽선을 똑같이 그린 뒤, 알파벳을 써넣은 화살표로 각 부분과 방향을 나타냈다. 화살표는 미술가가 의도한 균형과 반(反)균형을 분석하는 보조 수단이었다. 이 같은 다이어그램은 혼란스럽기는 하지만 학술적 의미가 있다. 미술사 서적을 종종 들여다보던 릭텐스타인은, 초상화의 채색된 표면에는 전혀 신경 쓰지 않고 몸의 여러 부분의 배치와 씨름하는 방법인 이 다이어그램을 보고 매우 재미있어 했을 것이다. 정작 미술사에서 중요한 것은 세잔이 채색된 표면을 구조적인 단위로 쪼개 분해한 방식이었음을 생각할 때, 로랭의 이런 분석 방식은 낯선 것이었다. 피카소는 세잔의 후기 작품을 면밀히 연구해 입체주의를 창시했다.(그리고 벤데이 점을 더 자세히 들여다보면 세잔에 대한 릭텐스타인의 반응은 그 자신이 창조한 패턴화된 독특한 표면과 관계가 있다는 사실이 분명해진다.) 시각적, 미술사적 상식과 반대로, 로랭은 세잔 부인의

윤곽선을 릭텐스타인의 만화 주인공만큼이나 분명하게 그렸다. 어찌 보면, 로 랜은 세잔을 분석하는 데는 실패했지만 세잔 부인의 초상화를 만화로 만들었 다. 그리고 릭텐스타인은 그것이 자신의 작품과 비슷하다는 것을 깨달았다.

"세잔은 매우 복잡한 그림을 그렸다. 그래서 윤곽선을 그리고 그것을 '세 잔 부인'이라고 부르는 것은 그 자체로 익살스럽다. 특히 세잔 그림을 다이어 그램으로 만든다는 생각이 그렇다. 세잔은 '나는 윤곽선을 모른다'라고 말했 기 때문이다. 그림에 윤곽선을 그리는 것은 잘못이 아니다. 나는 얼 로랜을 비 난하려는 게 아니다. 적어도 그는 그림에 대해 말하기 위해 뭔가 했기 때문이 다. 그러나 그림을 A, B, C와 화살표 따위로 설명하려는 건 지나친 단순화다. 나도 여기에 대해 책임이 있다. 로랜의 책을 보고 그린 또 다른 작품 〈팔짱 낀 남자〉 역시 완전히 단순화했음에도 불구하고 여전히 세잔의 작품으로 인식된 다. 만화의 진짜 목표는 의사소통이다. 그러므로 거의 비슷한 형태들만 사용 해서 미술작품을 만들 수도 있다."

1962년 릭텐스타인은 피카소의 입체주의 회화 〈모자 쓴 여인〉을 개작(58쪽) 했다. 그는 배경은 벤데이 점으로, 가슴은 십대 만화 속 소녀들의 두근거리는 가슴처럼 부풀어 오르게 그렸다. 이 그림을 보는 사람은 처음에는 피카소의 그 림을 캐리커처처럼 변형한 것이라고 받아들이기 쉽다. 실제로 몇몇 비평가들

은 그렇게 해석했다. 그러나 릭텐스타인이 가한 변화를 눈여겨보면 이런 해석은 타당성이 없다. 색은 맑아지고 중심색인 노랑과 파랑만 쓰였으며, 형태들도 단순해지고 모든 형태에 똑같은 구성적 무게가 실렸다. 릭텐스타인은 자신의 의도에 맞게 원작의 구성을 변형해 자기의 양식을 피카소의 형태와 결합했다. 그 결과 나온 작품은 입체주의의 역사적 상황과 아무 관련이 없는 완전히 새로운 것이었다. 그 변화는 저급문화가 고급문화의 자산을 재창조하는 방식과 유사했다. 그래서 아름다워질 가능성과 그로테스크해질 가능성을 똑같이 가지고 있는 새로운 혼성체가 탄생했다. "내가 만들고 싶은 것은 말하자면 '기본 사양만 갖춘 피카소'다. 보는 이가 오해할 수도 있지만 고유한 가치를 간직한 것."

그런데 릭텐스타인은 왜 하필 피카소의 작품에 만화 형태를 적용했을까? 릭텐스타인은 형태에 검은 윤곽선을 그리고 평면적 모양으로 형태를 단순화하는 피카소의 양식에 매력을 느꼈음이 분명하다. 그러나 미술가로서의 피카소의 위상에 기대려는 의도도 있었다. 다시 말해 릭텐스타인은 피카소의 특정 회화가 아니라 피카소라는 인물의 의미를 사용했다. 릭텐스타인이 이야기했듯이 1960년대 초 피카소라는 이름은 친근한 단어였고, 피카소는 대중적 영웅이었다. "집집마다 피카소 복제화가 있어야 한다고 생각할 정도였다." 릭텐스타인은 미술관 도록이나 카드 가게에서 이 거장을 만났다. 릭텐스타인은 다른 미술가의 작품을 변형할 때 이미 확립되어 있는 전통을 따랐다. 그러나 그 전통이란 피카소가 벨라스케스 같은 미술가의 작품을 개작할 때처럼 항상 선배 미술가에 대한 존경의 형태를 띤 것은 아니었다. 릭텐스타인은 자신의 〈알제의 여인〉(1963, 59쪽)에 깃든 반어적 성격을 인식하고 있었다. "피카소는 들라크루아의 원작을 보고 〈알제의 여인〉을 그렸다. 그리고 나는 피카소의 그림을 보고 이 그림을 그렸다." 그러나 피카소의 이미지는 거칠게 변형되었다. 포마이카 식탁의 나뭇결무늬가 진짜 떡갈나무와 별로 닮지 않았듯, 릭텐스타인의 작품도 피카소의 작품과 유사하지 않았다. 그가 이처럼 다른 미술가들의 작품을 응용한 데는 많은 질문이 내포되어 있다. 관람자는 가치, 흉내 내기, 인지 가능성, 양식, 독창성의 개념에 대해 곰곰이 생각해보게 된다.

산업 혁명이 예술에 끼친 영향과 명백하게 관련이 있는 모던 회화는 릭텐스타인을 만나 그다지 심한 물리적 충격을 받지 않았다. 예를 들면 〈비구상 I〉은 분명 네덜란드 구성주의자 피트 몬드리안 작품의 새로운 버전으로 보인다. 릭텐스타인은 단순히 흰 바탕에 검은 벤데이 점을 찍어, 몬드리안도 원했을 법한 회색 면을 만들었다. 릭텐스타인이 추구한 산업적 성격은 1920년대에 네덜란드의 '데 스테일' 그룹 미술가들이 형성한 초기 추상미술에 내재했던 것이다. 첫눈에도, 몬드리안의 원작은 더할 수 없을 만큼 객관적이고 차갑다. 그러나 오늘날의 진보한 관점에서 봤을 때 몬드리안과 릭텐스타인은 같은 모순을

알제의 여인
Femme d'Algier, 1963년
캔버스에 유화, 203.2×172.7cm
로스앤젤레스, 엘리 & 에디 L. 브로드 콜렉션

모자 쓴 여인
Femme au Chapeau, 1962년
캔버스에 마그나와 유채, 173×142.2cm
개인 소장

컵과 컵받침 II
Cup and Saucer II, 1977년
채색된 브론즈, 111.1×64.1×25.4cm
3개의 에디션, 개인 소장

공유하고 있다. 도록이 아니라 미술관에서 가까이 관찰해보면, 정확하고 비인간적으로 보이게 하려는 모든 야심에도 불구하고 그들의 작품은 참으로 부정확하고 인간적으로 보인다. 연필선, 미세하게 고친 자국, 균일하지 않게 채색된 선 모두가 작업 중인 미술가의 흔적이다.

그러나 릭텐스타인은 〈콤퍼지션〉(1964, 62쪽)과 같은 많은 작품에서 미술가의 의도적인 표현성을 풍자했다. 처음 보면, 이 큰 공책 표지는 릭텐스타인의 또 다른 구상회화 같다. (이 그림에는 여러 버전이 있다.) 캔버스 전체를 채우고 있는 이 그림은 어떤 면에서는 10달러 지폐를 연상시킨다. 그리고 본래 추상적인 표면은 골프공을 떠올리게 한다. 그러나 그가 작문 공책을 사용한 의도는 더 복잡하다. 일상의 사물뿐 아니라 특정 미술 형식을 해학적이고 지적인 방식으로 암시한 것이다. 우선 그가 사용한 작문 공책은 거의 모든 미국 학교의 어린이들이 '작문'을 하는 데 한 번쯤은 사용했던 것이다. 표지의 흘려 쓴 검정 글씨는 손으로 무늬를 새긴 종이 표면의 산업적 버전이다. 그러나 후기 추상표현주의의 이미지들이 본질적으로 딱딱하거나 산업적이지 않다는 점을 제외한다면, 표지 전체를 뒤덮는 디자인과 흑백의 공책 표지는 물감을 뿌려 놓은 잭슨 폴록의 캔버스 표면과 불편한 연관이 있어 보인다. 마치 폴록 작품의 이미지를 느슨하게 만드는 작업을 릭텐스타인 대신 기성품 공책이 해준 것 같다. '콤퍼지션'(구성, 작문)이라는 단어는 화가가 무엇을 만드느라 시간을 보냈는지를 익살스럽게 요약한다. 이는 또한 기억에 남는 이미지가 되느냐 마느냐의 성공 여부가 결정되는 데는 미술가가 온갖 형태, 색채, 기법을 동원하는 회화의 형식적 측면이 주제보다 더 중요하다는 것을 환기시킨다. 동시에, '콤퍼지션'이라는 단어는 그 자체로 의식적이고 통제된 미적 결정을 암시하므로, 물감을 뿌려 떨어뜨리는 폴록의 액션 페인팅 방식과는 어울리지 않아 보인다.

릭텐스타인이 미술가 생활을 시작할 무렵 가장 많이 논의된 것은 아마 그림을 제작하는 방식일 것이다. 1950년대 초반부터 뉴욕 미술계는 다양한 형식의 추상표현주의가 점령하고 있었다. 1961년 이후 추상표현주의의 인기가 급속히 하락하자 추상표현주의자들과 그들을 옹호하던 비평가들은 엄청난 충격을 받았다. 미술계에서는 상대적으로 익명성을 띠고 기계적인 팝 아트가 더 도전적이고 현대적인 흐름으로 평가받았다. 제스처 회화의 의미심장한 모든 표현성은 한물갔다.

1965년에 시작되긴 했지만, 릭텐스타인의 붓자국 회화 연작은 이런 맥락에서 보아야 한다. 이 연작의 아이디어는 자꾸 떠오르는 친구의 얼굴을 커다란 X자형 붓자국으로 가리고 있는 만화 속 미친 과학자의 이미지에서 얻은 것이다. 그리고 점차 붓자국 자체가 그림의 주제로 분리되었다. 릭텐스타인도 인터뷰에서 이렇게 말한 적이 있다. "나는 그것을 위해 형태를 발전시켰다. 폭발, 비행기, 사람들을 그리면서 내가 하고자 했던 것은 도장이나 이미지 같은

금붕어 그릇 II
Goldfish Bowl II, 1978년
채색된 주물, 73.7×64.1×28.6cm
3개의 에디션
세인트루이스, 세인트루이스 미술관

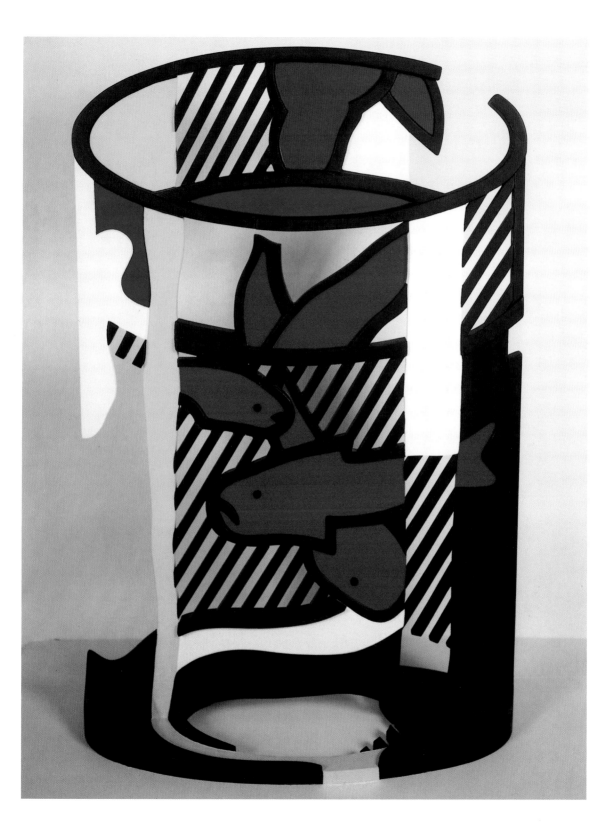

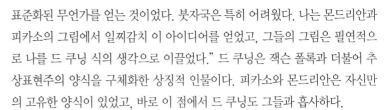

표준화된 무언가를 얻는 것이었다. 붓자국은 특히 어려웠다. 나는 몬드리안과 피카소의 그림에서 일찌감치 이 아이디어를 얻었고, 그들의 그림은 필연적으로 나를 드 쿠닝 식의 생각으로 이끌었다." 드 쿠닝은 잭슨 폴록과 더불어 추상표현주의 양식을 구체화한 상징적 인물이다. 피카소와 몬드리안은 자신만의 고유한 양식이 있었고, 바로 이 점에서 드 쿠닝도 그들과 흡사하다.

릭텐스타인은 실제 사물의 모양을 그대로 베껴 붓자국 형태에 도달했다. 우선 물감을 묻힌 붓으로 아세테이트 필름 위에 그림을 그린다. 그리고 물감이 마르면 필름을 캔버스에 올려놓고 하나 혹은 여러 개의 붓자국을 캔버스에 똑같이 낸 다음 그 선을 따라 스케치하고 색을 채워 넣는다. 이렇게 그린 붓자국은 마치 캔버스 표면에 직접 물감이 떨어진 것처럼 자연스러워 보인다. 이상하게도, 붓털 하나하나가 모여 만들었을 선들은 명확히 구분되어 있고, 물감 방울에는 윤곽선이 있다. 붓자국 뒤의 캔버스는 벤데이 점으로 건조하게 채우는데, 흥미롭게도 이 점들이 붓자국과 배경을 분리한다. 릭텐스타인은 마치 회화에서 손으로 그린 특성을 영원히 없애버리려는 듯, 물감이라는 감각적인 재료를 동결 건조해버렸다. 굳어버린 거대한 붓자국은 문자 그대로 '행위'로 전락한 회화라는 영웅적 매체를 기념한다.

콤퍼지션 I
Compositions I, 1964년
캔버스에 마그나와 유채, 172.7×142.2cm
프랑크푸르트, 모데르네 쿤스트 무제움

릭텐스타인은 자신과 마찬가지로 미술의 형식을 명쾌하고 산업적인 최소한의 것으로 끌어내리려 시도한 미술가들에게 감사해야 마땅했지만, 새로운 고전주의의 창조자라 자처하는 그들과 자신을 동일시하지 않았다. 이런 판단의 뿌리는 릭텐스타인에게 내재한 반엘리트주의적 입장이었다. 그는 1930년대에 유럽에서 미국으로 들어온 고전적 모더니즘이 미국 사회의 특징을 나타낸다고 생각하지 않았다. "우리의 건축은 미스 반 데어 로에의 것이 아니라, 맥도널드 혹은 작은 상자들이다."

세기가 바뀐 이후 '모던' 운동은 매우 산업화되었거나 막 산업화되려 하는 거의 모든 나라의 생활 속에 침투했다. 그리고 이런 운동은 대부분 지나치게 교조적이었기 때문에, 오늘날에는 잘못된 방향으로 나아간 것 같거나 우스꽝스러워 보이기까지 한다. (릭텐스타인이 자주 인용했던 미술가 중 하나인 몬드리안은 수직선과 수평선을 사용한 자신의 추상미술이 진정한 아름다움과 우주적 조화를 완전하게 표현한다고 믿었다. 그런데 동료 반 뒤스부르흐는 1925년 대각선으로 추상 형태를 만들기 시작했다. 그러자 몬드리안은 그런 구성 작품은 주관적이고 개인적이라고 단언하며 데 스테일 운동을 떠났다.) 1920년대와 1930년대 대부분의 모던아트 운동의 이러한 대담함은 모던아트가 여러 면에서 기계 시대, 그리고 기계 덕분에 얻은 것으로 간주되는 인간의 자유와 동일시되었기에 가능했다. 실제로, 당시에는 정신적 이상주의가 산업을 둘러싸고 있었다. 이를테면 기계의 논리적이고 경제적인 작동은 정직함, 명쾌함, 집산주의 같은 것에 대한 은유로 이해되었다. 시적이고 비이성적인 이

아르 데코 장식, 팬헬레닉 타워, 뉴욕

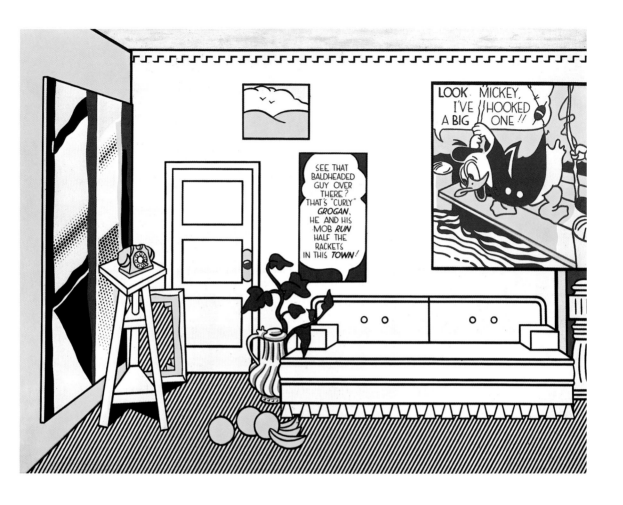

런 씨앗은 모더니즘이 시작될 때부터 있었지만, 아르 데코 시기라고 명명된 때가 되어서야 활짝 꽃피었다. 릭텐스타인은 1966년부터 1970년까지 주로 아르 데코 양식에서 영감을 얻었다.

아르 데코는 장식적인 양식이었지만 사물과 이미지의 대량 생산에 맞서 싸우지는 않았다. 아르 데코 미술가들은 손으로 물건을 만드는 시대가 끝났음을 알고 있었다. 그럼에도 그들은 기능주의의 순수주의적 이론을 고의로 왜곡했다. 그들에게 사물의 실용적 디자인과 동떨어진 장식은 죄가 아니라 즐거움이었다. 릭텐스타인은 아르 데코에 매혹되었다. 아르 데코에는 입체주의 미학이 가미된 영웅적인 산업적 형태에 대한 탐욕스럽고 비이성적인 열망이 있었기 때문이다. 릭텐스타인이 파악했듯, 아르 데코는 모더니즘 이론의 영양가 풍부한 주 요리에 뒤따라 나온 디저트였다. "입방체, 원기둥, 원추에 대한 세잔의 말에 영향을 받아, 분명하고 간결하고 기하학적인 모든 것이 미술의 대상이 되었다. 이것은 넌센스다." 아르 데코 건축, 특히 문간, 창문 박공, 난간뿐

미술가의 작업실, 이것 좀 봐 미키
Artist's Studio, Look Mickey, 1973년
캔버스에 마그나와 유채, 243.8×325.1cm
미니애폴리스(미네소타 주), 워커 아트센터

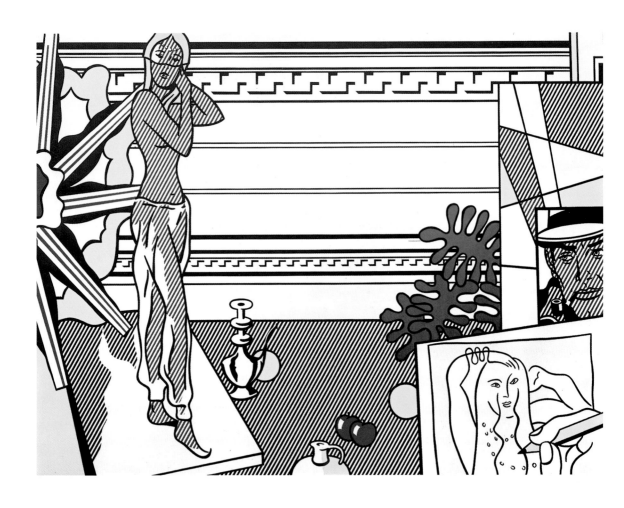

모델이 있는 미술가의 작업실
The Artist's Studio — with Model, 1974년
캔버스에 마그나와 유채, 243.8×325.1cm
개인 소장

아니라 가구와 보석 같은 세부는 릭텐스타인의 회화와 조각에 영감을 주었다. 실제로 그는 가끔 나가서 건물과 그 장식을 보곤 했다. 뉴욕에는 아르 데코 시기에 지은 건물이 많았다(80쪽). 그는 때로 옛날 잡지와 책에서 아이디어를 얻었고, 프랑스 아르 데코의 특별한 우아함에 큰 감화를 받기도 했다. 이전에도 릭텐스타인은 비슷한 주제에 흥미를 보인 적이 있었다. 물론 1930년대는 그가 젊었을 때이므로 1930년대 양식을 사용한 그의 작품에는 어느 정도 향수가 깃들었을 수 있다. 비행기를 그린 초창기 드로잉(1961)은 비행 중인 옛날 장난감처럼 보인다. 구름 앞에 배치된 비행기는 지나치게 화면의 중심에 있고, 돌아가는 프로펠러도 유선형 기체와 구름도 움직이는 것 같지 않다. 이 그림에서 유선형은 표현보다는 장식을 위해 사용되었다. 역시 1961년에 그린 〈꽃 형태가 있는 모던 회화〉는 페르낭 레제의 1940년대 중반 작품 〈마르그리트〉를 출발점으로 삼았다. 그가 모던한 주제를 정교하게 확장한 것은 1966년 이후였지만, 아마도 이 작품이 릭텐스타인의 첫 번째 '모던한' 회화일 것이다. 그는 레

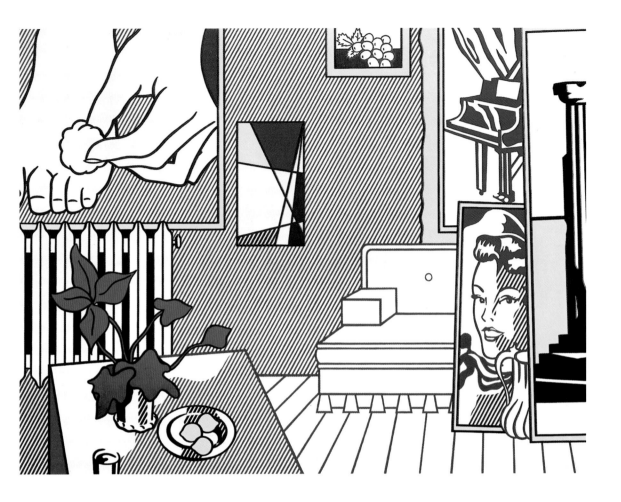

미술가의 작업실, 발 치료
Artist's Studio, Foot Medication, 1974년
캔버스에 마그나와 유채, 243.8×325.1cm
개인 소장

제가 사용한 형태의 유기적 특성을 아르 데코 건축의 부조 같은 기능을 할 수 있는 이미지로 변형했다. 레제가 몇 가지 자연 형태를 사용했던 반면, 릭텐스타인은 자연 형태에 대한 암시를 모조리 없애버렸다.

릭텐스타인의 '모던한' 작품, 즉 아르 데코에서 영감을 얻은 조각은 그것의 건축적, 공예적 성격의 원천인 작품들을 축소한 것처럼 보이며, 실망스럽게도 기능성이 결여되어 멈춰 있는 듯하다. 대부분 유리와 금속으로 만든 그러한 조각들은 미니멀리즘이라는 명칭의 또 다른 반어적인 미술양식과 관련이 있었다. 미니멀리즘은 같은 시기의 팝 아트와 마찬가지로 주관성과 감정을 배제했다. 본질적으로 산업적인 성질을 띠는 경우가 많았던 미니멀리즘 작품들의 단순한 형태는 기하학적 추상의 전통 안에서 발견된 것이었다. 릭텐스타인의 조각은 양감과 균형에 대한 섬세한 감각을 가지고 상자 같은 구조물을 만든 미니멀리즘 미술가 도널드 저드의 작품의 윤기 나는 매끈한 표면에서 영향을 받은 것으로 보인다. 릭텐스타인은 모던 디자인이 미니멀 아트의 미학을 내

표현주의자의 머리
Expressionist Head, 1980년
채색된 브론즈, 139.7×113.7×45.7cm
6개의 에디션, 개인 소장

포하고 있다는 것을 깨달았다. 그는 아르 데코 양식을 이용해 색다른 미니멀리즘을 창안했다.

조각에 비해 릭텐스타인의 '모던' 회화는 그 기원에서 더 멀어졌으며, 표면 장식을 위한 실험이 되었다. 항상 부차적이고 장식적인 기능을 해왔던 벤데이 점은 이런 실험에 가장 적합했을 것으로 보인다. 〈파리 리뷰 포스터〉(40쪽)에서 릭텐스타인은 여러 가지 아르 데코 모티프를 캔버스에 배치해 잘려진 역동적 십자형으로 구성했다. 인간의 형상은 '팔'을 늘어뜨린 둥글고 노란 형태에서 발견된다. 굽이치는 선들은 생각해낼 수 있는 거의 모든 일상적 사물에 무차별적으로 적용되었던 1930년대의 물결선과 관련이 있다. 그리고 작품의 제목은 아르 데코가 1925년 파리 만국박람회에서 인기를 끈 뒤 '장식미술'로서 가장 성공적이었다는 사실을 보는 이들에게 환기시키려는 것 같다. 판형이나 로고에서 잡지 표지나 전시 포스터를 연상시키기 위한 회화지만, 잡지나 포스터의 극단적으로 감각적인 양식보다는 훨씬 더 명확하고 딱딱하다. 릭텐스타인은 물론 그의 주요 색과 윤곽선을 고수했다. 산업적 느낌의 형태를 겹쳐놓은 이 작품에서 가장 흥미진진한 것은 평평함이다. 형태가 층층이 포개져 있음에도 불구하고 깊이나 공간감을 창출하려는 시도가 전혀 없다. 마치 아르 데코란 눈앞에서 번쩍이다 사라져버리는 인생의 절정기의 체험이라고 말하려는 듯, 양식을 피상적으로 관찰하고 있을 뿐이다. 흥미롭게도, 릭텐스타인은 아르 데코 이미지를 응용했지만 이 한물간 양식을 부활시킨 적은 없었다.

처음에 그의 아르 데코 이미지를 보면, 만화 그림 이후 무엇인가 제거된 듯 보인다. 아르 데코 그림에는 만화 같은 명확하고 대중적인 이미지가 없기 때문이다. 이 의도된 반어적 수사법을 이해하기 위해서는 그가 어떤 생각으로 아르 데코라는 주제를 택했는지 알아볼 필요가 있다. 그는 아르 데코란 모던한 원리가 장식으로 타락한 것이라고 보았기 때문에, 아르 데코 이미지를 만화와 유사하게 만들었다. 사실 아르 데코는 심각한 주제(모더니즘)를 다루는 척 했지만 심각하게 받아들여지지 않았다. 릭텐스타인은 만화 그림을 그릴 때 그랬던 만큼 아르 데코와도 일체감을 느꼈다. 루즈벨트 광장에서 보듯 과장되고 확대된 아르 데코는 본의 아니게 만화처럼 되었고, 그는 그것을 즐겼다.

'모던' 회화에는 '모듈' 그림도 많이 포함되어 있다. 〈4면 모듈 그림〉(43쪽)은 4개의 작은 정사각형 캔버스로 이루어진 큰 사각형이다. 이 작품에는 미니멀 아트 미술가 칼 안드레의 기하학적 조각 단위를 연상시키는 벽돌쌓기 기법이 쓰였다. 4개의 모듈에 같은 모티프가 보이며, 전체적으로 매우 면밀하게 디자인되어 동심원과 가운데 대각선이 구조를 결합하는 역할을 한다. 이런 그림이 미니멀 아트 미술가 프랭크 스텔라가 사용한 명확한 윤곽의 셰이프트 캔버스 그림과 형태적 관련이 있음은 쉽게 알 수 있다. 둘 다 기하학적 형태와 색의 결합을 보여주며, 무미건조하고 표현이 부재한다. "당신이 보는 것은 지금

자화상 II
Self-Portrait II, 1976년
캔버스에 마그나와 유채, 177.8×137.2cm
개인 소장

붉은 기수
Red Horseman, 1974년
캔버스에 마그나와 유채, 213.4 × 284.5cm
빈, MUMOK

눈앞에 보이는 그것뿐이다"라는 스텔라의 유명한 말은 그의 그림이 독립적이고 자족적인 존재임을 의미한다. 이 말은 그 자체의 존재를 넘어서는 어떤 의미도 허용하지 않는 것 같은 릭텐스타인의 그림에도 적용된다. 이 두 미술가에게는 공통적인 정신적 태도가 있다. 이들은 관람자에게 시각적 직접성을 강요하는 작품을 만들어냈다는 점에서 '사실주의자'다. 릭텐스타인은 자신의 작품에 대해 "무언가를 그린 그림이 아니라, 사물 자체인 것 같다"라고 말했다.

에밀 드 안토니오가 만든 다큐멘터리 영화에서, 스텔라는 잭슨 폴록의 속임수에서 셰이프트 캔버스에 대한 아이디어를 얻었다고 말했다. 스텔라는 폴록이 그림의 바탕에 대해 생각하지 않고 무의식적으로 작업한다고 주장했지만 실제로는 캔버스 가장자리의 존재를 잊어버리지 않았다고 이야기했다. 그는 폴록 그림의 모서리를 주의 깊게 보면 종종 떨어진 물감의 방향이 바뀌어 다른 쪽을 향하는 것을 발견할 수 있었다고 말했다. 스텔라는 폴록을 범죄 현장에서 적발한 듯한 느낌이 들었고, 캔버스를 그림에 "맞게" 만들어야겠다는 생각이 떠올랐다고 한다. 이런 면에서 스텔라의 미술에도 반어적인 면이 있다

고 이해할 수 있지 않을까? 스텔라의 그림을 구성하고 궁극적으로는 경계선 역할을 하는 색띠는 통일성 있는 완벽한 양식으로 확립되었다.

릭텐스타인은 '완전한' 회화와 '불완전한' 회화 연작을 통해 스텔라의 완벽주의에 적절하게 반응했다. 적어도 그가 이 연작에서 구사한 수줍은 듯한 유머는 추상적 구성의 표면을 직사각형 캔버스에 표현하는 일의 모순을 다룬 것이다. 정사각형이나 직사각형의 화면은 벽화라는 형식에서 해방된 이래 회화를 점령해왔다. 미술가들은 마음속에서 효과를 계산한 뒤 편심 형태로 변형한 셰이프트 캔버스를 사용했다. 릭텐스타인의 '불완전한 회화'에는 직사각형 캔버스보다 더 많은 모서리가 있다. 색면을 나누는 선은 계속되는 움직임을 나타내는 것으로 이해할 수 있다. 선은 캔버스 어디선가 시작되어, 당구공이 당구대 위에서 통통 튀며 날아가듯 캔버스의 가장자리에서 구부러지며 계속된다. 말할 것도 없이, 완전한 회화의 선이 전통적인 네 모서리의 경계 내에 순응적으로 남아 있는 데 반해 불완전한 회화의 선은 목표물을 지나쳐버렸다.

모던아트는 다소 원시적으로는 긴 목록의 '–주의'들로 설명할 수 있다. 그

"…난 모든 사람을 어떤 집단으로 분류하는 것은 썩 좋은 것이 아니라고 생각하지만, 우리가 바로 그런 일을 하고 있다고도 생각한다. 팝 아트라 불리는 것에 대해 생각할 때 우리는 그 미술가들이 작품 밖에 있으려 애쓴다고 속단한다. 개인적으로, 나는 작품에서 체계적이거나 비개성적으로 보이고 싶어 하는 것 같다. 그러나 내가 작업할 때 진짜로 비개성적이라고는 믿지 않는다. 그리고 당신도 그럴 수 있을 거라 생각하지 않는다." — 로이 릭텐스타인

명칭은 대개 비아냥거리는 비평가들이 붙여준 것이다. 그러나 그런 사조들의 받아들이기 힘든 전위적 입장은 차례로 길들여졌다. 인상주의, 입체주의, 야수주의, 미래주의, 표현주의라는 명칭은 어느새 중립적인 역사적 용어가 되었다. 여러 해 동안 릭텐스타인은 미술양식의 시장을 어슬렁거리는 것처럼 거의 모든 모던아트 운동에 반응했다. 그러나 그가 선택해 응용한 양식들은 본질적으로 개별적인 형태의 단위일 뿐이었으므로, 릭텐스타인은 연대기적 순서를 지켜가며 미술사에 반응하지는 않았다.

오늘날 인상주의는 어떤 사조보다도 인기가 있을 것이다. 인상주의에는 모든 이들이 좋아할 만한 요소가 있다. 한때는 전위적이고 기이한 것으로 인식되었지만 이제는 그렇지 않다. 19세기 말에 저속해 보였던 주제는 오늘날 아주 존경할 만하고 심지어 예뻐 보이기까지 한다. 형태의 해체와 빛의 유희는 한때 미숙한 회화로 간주되었지만 지금은 8월의 오후처럼 편안하고 조화로워 보인다. 릭텐스타인이 인상주의를 작품의 주제로 삼은 것은 오직 그러한 대중성 때문이었다. 1960년대 중반의 평범한 풍경화 연작은 외광회화를 그리던 인상주의자들의 수많은 풍경화에서 영감을 얻기는 했지만, 릭텐스타인은 몇 점의 인상주의 작품만 특별히 참고했다. 릭텐스타인은 자신의 연작전을 기획했던 미술사가이자 비평가 존 코플랜스의 권유로 클로드 모네의 건초더미와 대성당 연작의 이미지를 선택했다. 코플랜스도 알고 있었겠지만 연작 개념의 산업적 함의는 릭텐스타인의 미학과 잘 맞았다.

〈루앙 대성당〉(1969, 71쪽)은 같은 날 각기 다른 시간에 햇빛에 잠겨 있는 대성당의 파사드를 그린 것이다. 릭텐스타인은 제목에서 모네의 의도를 고수했지만 그 의도를 자신이 완성하려고 하지는 않았다. "대성당 연작에서 하루의 여러 시간을 표현한 것은 단순히 모네의 연작이 그랬기 때문이기도 하고, 내 작품이 좀 바보 같고 우연적이며, 햇빛과는 전혀 상관이 없기 때문이다." 릭텐스타인은 검은 윤곽선을 빼버렸는데, 그것은 모네의 이미지를 원래 양식에서 너무 멀어지지 않게 하는 데 매우 중요했다. 그는 모네의 그림에서 쓸 수 있는 특징들만 받아들이고, 새로운 특징을 첨가하지는 않았다. 단순하고 겹쳐진 벤데이 점은 인상주의 회화의 붓자국 같은 희미한 얼룩을 기계적으로 만들어냈다. 인상주의 회화와 똑같이, 벤데이 점은 바라보는 동안 서로 섞이고 변화했다. 릭텐스타인은 보는 이가 벤데이 점의 층들을 따로따로 분리하려 애쓰는 동안 발생하는 옵 아트적인 효과를 틀림없이 즐겼을 것이다. 그런 효과는 또 다른 차원의 현대적 의미를 작품에 부여했기 때문이다.

1974년 릭텐스타인은 같은 제목의 미래주의 그림(70쪽)을 보고 〈붉은 기수〉(68쪽)를 그렸다. 미래주의자 카를로 카라는 정열, 속도, 영웅주의, 인간과 동물의 땀 냄새, 질주하는 말발굽 소리를 전달하는 데 집중했다. 카라는 비록 말과 기수를 구조적 단편들로 나누긴 했지만 깊이와 양감을 나타내려는 듯 음

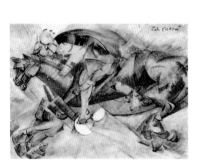

카를로 카라
붉은 기수
Red horseman, 1913년
종이에 템페라와 잉크, 26 × 36cm
밀라노, 브레라 미술관, 주케르 컬렉션

영을 주었다. 말머리는 기계적으로 보이며, 기수의 맨발은 자전거 페달을 암시하듯 원을 그리고 있다. 이 그림이 그려진 1913년에 자전거는 비교적 정교한 기계였다. 카라가 그린 요동치는 윤곽선은 움직임을 적절히 전달한다. 릭텐스타인은 카라가 선택한 빨강, 노랑, 파랑의 색조를 유지했다. 그러나 색들을 섞지 않고 순수한 중심색으로서 사용했으며, 벤데이 점 형태로 잘게 부수었다. 그리고 원작의 감정적 성격도 사라졌다. 릭텐스타인은 장난을 치듯 벤데이 점의 크기를 점차 줄여 양감을 표현했다. 하지만 평면적인 느낌은 사라지지 않았다. 아마도 가장 큰 변화는 구성의 개별 부분의 상대적 중요성을 박탈했다는 점일 것이다. 카라가 말의 엉덩이, 발, 어깨와 마찬가지로 기수를 강조한 반면, 릭텐스타인은 배경 속에 모든 이미지를 동등하게 통합했다. 카라가 그린 열을 발산하는 모든 행동은 사라졌다. 기수와 말의 혼이 달아난 자리에 남은 것은 이미지의 껍데기였다.

릭텐스타인은 1963년 진 스웬슨과의 인터뷰에서 미술에 대한 미술을 비판했다. "나는 세잔 이후의 미술은 극히 감상적이고 비현실적인, 미술을 먹고 사는 미술이라고 생각한다. 한마디로 유토피아적이다. 그런 미술은 세상에서 점점 멀어지고 있으며, 내부로 침잠하는 새로운 선(禪)이나 그 비슷한 것으로 보인다. 내 말은 명백한 관찰도 비평도 아니다. 세상은 바깥에 있다. 그곳이 바로 세상이다. 팝 아트는 바깥세상을 내다본다. 팝 아트는 그 세상의, 좋지도 나쁘지도 않으며 다만 다를 뿐인 환경을 수용한다. 이것은 또 다른 정신 자세다."

2차원적 주제만 다룬 그가 팝 아트란 세상을 내다보는 무언가라고 규정한 것은 모순으로 보인다. 이 점이 바로 그가 실제로 얼마나 전통적이었는지를 드

루앙 대성당(하루 중 세 번 다른 시간에 본)
세트 2번
Rouen Cathedral(Seen at Three Different Times of Day) Set No. 2, 1969년
캔버스에 마그나, 160×106.8cm
쾰른, 루트비히 미술관

러내주는 부분이다. 화가로서 그는 미술의 맥락을 벗어나지 않고 작업할 운명이었던 것 같다. 그것이 그의 세상이었기 때문이다. 때로 그는 미술의 아킬레스건, 혹은 우스운 부분을 발견하기 위해 미술을 관찰하기도 했다. 어떤 때는 형태의 문제에 더 관심을 갖기도 했다. 그러나 그는 고급예술을 저급예술의 맥락 속에 놓음으로써, 어떻게든 고급예술에 대한 존경심이 사라지게 만들었다. 세상에 대한 그의 시각은 그림에 관한 그림 속에 명쾌하게 표현되었다. 그의 진짜 일은 파괴 행동가들이 하는 일, 즉 난해한 것이 되어버린 미술을 무너뜨리는 일이었다.

1964년 클래스 올덴버그, 릭텐스타인, 앤디 워홀의 라디오 인터뷰에서 워홀은 "잘못된 사람들"이 미술에 관심을 갖고 있다고 단호하게 말했다. "그러나 미술을 잘 모르는 사람들이 이것(팝)을 더 좋아합니다. 아는 거니까요." 릭텐스타인은 미술에 관심 있는 대중만이 갖추고 있을 법한 지식을 가지고 작업하긴 했지만, 워홀과 비슷한 반엘리트주의 입장을 취했다. 모든 팝 아티스트는 작품에서 일상의 사물과 주제를 다룸으로써 얻을 수 있는 진실함을 갈망했다. 그러나 그들이 실제로 예술세계의 한계를 뛰어넘는 일은 어려웠다. 그래

사람과 무지개가 있는 풍경
Landscape with Figures and Rainbow,
1980년
캔버스에 마그나와 유채, 213×305cm
아헨, 루트비히 국제미술포럼

서 같은 인터뷰에서 올덴버그는 자신의 해프닝과 팝 쇼에 대해 이렇게 말했다. "당신들이 시골에 가면 사람들은 링글링 형제 서커스단이 왔다고 생각할 겁니다. 그리고 곧 당신들은 사람들이 환멸을 느끼고 있다는 걸 알게 될 겁니다. 알고 보니 똑같이 지겨운 것, 예술이니까요." 이 미술가들 중 릭텐스타인이 가장 똑똑했던 것 같다. 적어도 그는 이 악순환에서 빠져나오려 발버둥치지 않았다. 대신 그는 미술에 대한 미술을 도구로 만들어버렸다.

파우 와우
Pow Wow, 1979년
캔버스에 마그나와 유채, 247×305cm
아헨, 루트비히 국제미술포럼

한 걸음 비켜선 추상

릭텐스타인은 주제를 나누어 작업하는 경향이 있었으며, 비평가들은 종종 그의 작품을 주제에 따라 분류한다. 그러나 그의 작품세계를 그런 식으로 나누는 것은 다소 잘못된 일이다. 그가 어떤 주제를 택하든 공통된 호기심과 관심이 지속적으로 드러나기 때문이다. 1970년대에는 미술작품을 응용하는 것 외에도 몇 가지 새로운 주제가 나타났다. 이 지점까지 그의 작품에 담긴 정신을 이해했다면, 미술과 미술사에 대한 스스로의 반응의 유연성을 진단하는 동시에 릭텐스타인의 유머와 반어법을 곱씹을 수 있을 것이다.

1970년대에 릭텐스타인은 주제와 표현방식이 다른 작품들보다 훨씬 더 순수하고 덜 반어적인 두 회화와 드로잉 연작을 제작했다. '거울'과 '엔타블레이처' 연작은 건조하고 차가운 느낌을 주며, 아르 데코에서 영감을 얻어 그린 작품보다 캔버스 표면의 디자인에 훨씬 더 주의를 기울인 듯하다. 릭텐스타인은 미니멀 아트나 추상미술에 더욱 관심을 갖게 된 걸까? 제목에 순서대로 숫자를 붙인 '거울'과 '엔타블레이처' 연작은 구체적인 주제에서 완전히 벗어나지 않고도 그러한 경향들로 향할 수 있는 기회가 되어준 것처럼 보인다.

거울 연작은 극단적으로 추상화되어 있어, 제목을 보지 않는다면 특정한 물체가 표현되어 있다는 사실을 알 수 없을 정도다. 초기의 〈10달러 지폐〉(9쪽)나 〈콤퍼지션〉(62쪽)과 마찬가지로, 캔버스와 이미지는 상호 작용을 일으켜 사물 자체인 것처럼 보인다. 많은 진짜 거울처럼 이 작품들은 둥글거나 타원형이거나 직사각형이다. 직사각형 '거울'들은 몇 개의 분리된 직사각형 패널로 이루어져 있다. '모던' 회화와 달리, 이 작품들에서는 여러 개의 캔버스가 결합된 구성이 화면 전체를 덮는 균일한 문양에 의해 연결되지 않는다. 거울에 비친 상과 그림자는 벤데이 점으로 표현되어 방향과 색의 농도, 밀도의 변화를 나타낸다.

1971년에 그린 〈거울 1번〉에서는 견고한 노란색 줄이 거울의 경사진 가장자리에 비친 상을 표현하고, 밝은 배경은 채 절반도 벤데이 점으로 덮여 있지 않다. 〈거울 2번〉에서는 벤데이 점을 대각선으로 배열하고 검은색의 넓은 수직 띠 모양을 사용했다. 관람자는 이 검은 띠를 거울에 반사된 공간의 깊이, 혹

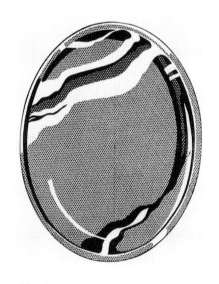

거울 1번
Mirror No. 1, 1969년
캔버스에 마그나와 유채, 152.4×121.9cm
개인 소장

플러스와 마이너스(노랑)
Plus and Minus(Yellow), 1988년
캔버스에 마그나와 유채, 101.6×81.3cm
개인 소장

이중 거울
Double Mirror, 1970년
캔버스에 마그나와 유채, 167.6×91.4cm
개인 소장

6면 거울 1번
Mirror in six Panels No.1, 1970년
캔버스에 마그나와 유채, 243.8×274.3cm
빈, MUMOK

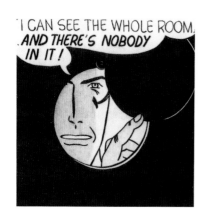

나는 방 안을 다 볼 수 있어. 안엔 아무도 없어
I can see the Whole Room and There's Nobody in It, 1961년
캔버스에 유채, 122×122cm
개인 소장

자화상
Self-Portrait, 1978년
캔버스에 마그나와 유채, 177.8×137.2cm
개인 소장

은 다른 방을 향해 열려 있는 문으로 이해해야 하는 것일까? 이것은 평평함을 가장해 깊이를 표현하기 위한 릭텐스타인의 방식일 것이다. 사진이나 드로잉처럼, 거울에 비친 이미지와 인쇄된 이미지 사이에 유사한 평면성이 나타난다는 사실이야말로 최우선적으로 그를 거울이라는 주제로 이끌었을 것이다. 거울에 무언가가 비칠 때 좌우가 반대로 되는 현상은 거울에 비친 대상이 차갑고 은빛으로 보이는 효과와 마찬가지로 사물이나 얼굴을 원래의 모습에서 멀어지게 만든다. 이런 특성 또한 대상을 가능한 한 감정이 배제된 기계처럼 보이게 만들고, 직접적인 경험과 신중하게 거리를 두는 릭텐스타인의 양식과 잘 들어맞는다. 심지어 거울의 재료도 릭텐스타인 미술의 일부, 즉 아르 데코 시대의 영향을 받은 유리나 금속 조각과 부분적으로 연관이 있다. 첫눈에는 피카소, 몬드리안, 모네의 작품을 선택한 논리와 같은 논리가 거울 연작을 지배하고 있는 것처럼 보이지 않지만, 릭텐스타인은 또 한 번 자신의 양식과 형태적으로 조응하는 이미지를 찾아냈다.

〈거울 6번〉(79쪽)은 테두리만 빼고 완전히 파란 원형 캔버스다. 테두리는 검은 벤데이 점과 가늘게 시작해서 점점 굵어지고 다시 가늘어지는 선으로 표시되어 있다. 여기서 보듯 거울 연작은 때로는 단색 추상으로 잠시 눈을 돌린 것에 대한 변명으로 보이기도 한다. 온통 파란 이 이미지는 텅 비어 아무것도 보이지 않기 때문에 보는 사람을 불편하게 만든다. 관람자가 서 있는 공간이 어둡거나 비어 있는 것처럼 느껴지기 때문이다. 그러나 분명 사실은 그렇지 않으며, 나아가 그림 자체가 보이지 않는 것도 아니다. 1961년 릭텐스타인은 만화의 이미지를 가져와 그렸는데, 검은 벽(화면) 뒤에 있는 남자의 얼굴 일부만 보인다. 그는 한 손가락으로 구멍의 뚜껑을 밀어 열고 안을 들여다보고 있다. 관람자는 마치 파란 거울에 반사된 듯 어두운 방 안의 벽 반대편에 자신이 있다는 것을 알아차리게 된다. 그러나 만화의 이 남자는 관람자 따위가 존재한다는 것 자체를 의심한다. "나는 방 안을 다 볼 수 있어. 안엔 아무도 없어."

파란 〈거울 6번〉과 초기 만화 그림이 닮았다는 사실은 우연 이상의 의미가 있다. 릭텐스타인은 빈 거울과 빈 방 두 가지를 사용해 자기 작품을 보는 사람의 주관적인 경험을 부인하고 있는 것이다. 40점에 가까운 거울 그림 중 어느 것에도 생물체는 비치지 않는다. 대신 그는 벤데이 점으로 표현한 빛과 그림자를 통해 거울이 비어 있는 상태로 남아 있도록 교묘한 각도를 사용했다. 흥미롭게도 릭텐스타인은 〈자화상〉(1978, 78쪽)이라는 제목의 그림에서 흰 티셔츠로 자신의 상체와 어깨를 표현하고, 머리가 있어야 할 자리에 빈 거울을 그려넣었다. 『타임』지의 '올해의 인물' 타이틀 페이지의 거울처럼 이 그림은 누구의 얼굴이 들어가도 상관없는 DIY 초상화일까? 〈초상〉(1977)의 빈 거울에는 고대의 바니타스의 상징과 유사한 금발 가발이 씌워져 있고, 그의 다른 그림들의 요소도 구성에 포함되어 있다. 이런 작품들과 앤디 워홀의 1970년대

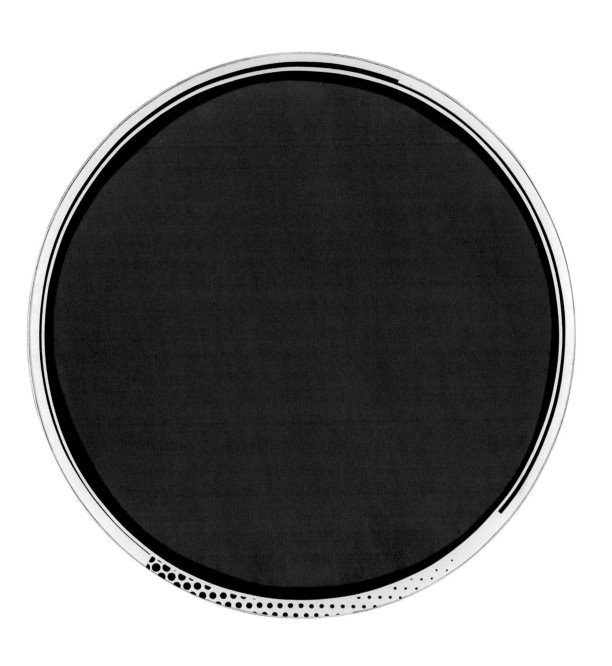

거울 6번
Mirror No. 6, 1971년
캔버스에 마그나와 유채, 지름 91.4cm
개인 소장

엔타블레이처
Entablature, 1974년
캔버스에 마그나와 유채, 152.4×254cm
개인 소장

초상화들을 비교해보는 것도 흥미롭다. 워홀의 작품들도 모델을 찍은 평면적인 폴라로이드 스냅 사진에서 가져온 빈 얼굴이기 때문이다.

나아가, 파란 거울은 또한 단색 표면이라는 추상을 다루는 무거운 예술적 주제에서 발밑의 양탄자를 쑥 빼내는 식의 간단한 조작만으로도 그 무게 중심을 옮길 수 있음을 보여준다. 러시아 절대주의자 카지미르 말레비치는 1913년 하얀 배경 위에 검은 사각형을 그려, 알아볼 수 있는 사물들로 오염되지 않은 새롭고 순수한 회화를 만들고자 했다. 어떤 면에서는 릭텐스타인도 그렇게 했다. 그러나 그의 거울 그림에서는 바로 그런 사물들이 부재함으로써, 있어야 할 자리에 보이지 않는 사물과 인물의 생략 효과가 뚜렷하게 생겨난다.

릭텐스타인은 폭발을 표현한 작품에서 섬광과 불꽃으로 그렇게 했듯이, 거울을 사용함으로써 빛처럼 비물질적인 것을 명백히 존재하는 것으로 만들 기회를 얻었다. 반사된 빛에는 붓자국 그림의 견고한 물결 모양과 공통적인 무엇인가가 있다. 세인트루이스 미술관의 잭 코워트는 릭텐스타인의 1970년대 작품 도록에서, 〈엔타블레이처〉(80쪽)와 거울 연작에는 공통된 빛의 유희가 있다고 정확히 지적했다. 엔타블레이처 연작에는 그림자만으로 많은 형태가 표현되어 있다.

엔타블레이처 연작에는 두 가지 형식이 있다. 하나는 흑백으로 그린 것이고, 다른 하나는 질감 있는 금속성의 물감으로 부분적으로 채색한 것이다. 전

반적 구성은 수평선으로 이루어져 있고, 또 한 번 캔버스와 실제 사물이 일치되어 보인다. 이런 고전적인 엔타블레이처를 그리겠다는 생각이 어떻게 떠올랐을까? 〈아폴론 신전〉(1964, 81쪽)은 평범한 헛간과 대피라미드 같은 기념 건축물을 따로 떼어 그린 초기 그림들 중 하나이다. 그러나 아폴론 신전의 엔타블레이처는 엔타블레이처 연작의 건축적인 세부와 별로 관련이 없어 보인다. 신전 그림은 전체적으로 관광객의 관심을 끄는 진부한 상징을 보여주는 반면, 엔타블레이처 연작에는 그런 기호적 기능이 없다. 비록 고전적 세부 장식이라는 것을 즉시 알아볼 수 있기는 하지만, 이 작품들은 익명의 것으로 보이며, 형태적으로는 캔버스를 완전히 뒤덮는 장식과 더욱 관련이 있다. 엔타블레이처 연작도 거울 그림처럼 개념적 수준에서만 깊이의 유희가 이루어진다.

릭텐스타인은 엔타블레이처 연작의 많은 패턴을 뉴욕의 실제 건물에서 얻었다. 그러나 그의 작품의 직접적 원천이 아니라 그것과 유사한 경향을 찾는다면, 19세기 보자르의 건축과 학생들이 연습용으로 그린 수천 개의 건축 세부 드로잉을 꼽을 수도 있을 것이다. 고전적 엔타블레이처와 그것의 다양한 변종은 보자르의 학생들이 섭렵해야 하는 건축의 여러 장식적 요소 중 하나였다.

아폴론 신전 IV
Apollo Temple IV, 1964년
캔버스에 마그나와 유채, 238.8 × 325.1cm
개인 소장

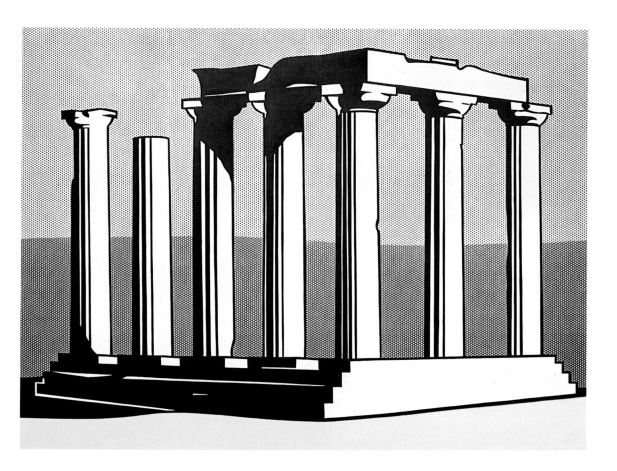

이런 문양은 건축사학자들의 말처럼 '분절'된 듯 똑같은 모양이 이어지는 추상적 디자인으로, 건물을 장식하는 데 쓰였다. 엔타블레이처 문양의 가장 두드러진 특징이자 릭텐스타인을 솔깃하게 한 부분은 감정이 완전히 배제된 요소들이 기계적으로 반복된다는 점이었다. 그래서 릭텐스타인의 엔타블레이처 그림은 디자인과 사물 모두에 불변의 기호언어를 사용해 커다란 전체에서 일부만 잘라 그린 것처럼 보인다.

엔타블레이처 연작과 거울 연작에는 릭텐스타인의 작품 중 가장 크고 변형이 없는 색면들이 포함되어 있다. 그러나 그가 자신의 작품을 통해 기하학적 추상의 전통 안에서 작업하는 미술가들에 대한 호감을 표현했다고 해서, 그들의 미학을 완전히 공유했다는 의미는 아니다. 릭텐스타인은 미니멀 추상의 메마른 해변을 향해 헤엄치고 있을 때조차, 선천적인 기질인 양 구상적 표현의 테두리를 벗어나지 않았다. 거울 연작과 엔타블레이처 연작을 반어적인 설명처럼 사용하는 대신 그는 좀더 비밀스러운, 심지어 난해한 미니멀 아트의 특성을 연작에 받아들였다. 대중도 그런 난해함을 쉽게 받아들이지 못해, 처음에 두 연작은 잘 팔리지 않았다. 과연 릭텐스타인은 팝 아트가 돈 있는 계층의

회화들: 정물과 캔버스 틀
Paintings: Still Life and Stretcher Frame,
1983년
캔버스에 마그나와 유채, 162.6 × 228.6cm
개인 소장

전유물이 되고 미술가들이 상류층의 애완동물로 전락한 것에 대해 반발할 수 있었을까? 거울 연작과 엔타블레이처 연작은 대중적 이미지에서 즐거움을 얻길 원하는 과열된 미술시장에서 퇴출되었던 것일까? 원래 팝 아트는 모욕을 의도했지만, 이미 1963년에 릭텐스타인은 상업적 주제를 사용하는 것에 대해 "분명히 그들은 그걸 그다지 싫어하지 않습니다"라고 말한 바 있었다. 아마도 그는 이 연작들처럼 더 건조하고 단순한 주제를 덜 쉽고 덜 피상적으로 소비되는 형태로 나타냄으로써 자신의 관심사를 표현할 수 있었을 것이다.

회화들: 토마토와 추상
Paintings: Tomatoes & Abstraction, 1982년
캔버스에 마그나와 유채, 101.6×152.4cm
개인 소장

편집, 생략, 뒤섞기

릭텐스타인은 거울 연작과 엔타블레이처 연작을 그리던 것과 같은 시기에 만화 같은 성격의 그림들도 계속 그렸다. 마치 다양한 연작이 그의 성격의 다양한 면을 만족시키기라도 하는 것 같았다. 〈암소 3면화〉(추상화되는 암소, 1974)는 테오 반 뒤스부르흐의 그림과 피카소의 석판화 연작에서 영감을 얻은 작품으로, 어떻게 구상적 형태의 암소가 추상화되는지에 대한 농담이었다. 그는 익살맞게도 『그림 그리는 법』 교본들에 나온 순서를 뒤집어버렸다. 그런 책들에는 기하학적 형태가 기본으로 제시되어, 점차 어떤 구체적인 형태로 변해가는지를 볼 수 있다. 이 3면화에는 '스토리 라인'이 있기 때문에, 관람자는 사실주의와 추상주의의 상대적 이점을 비교할 기회를 얻게 된다. 그리고 비록 추상 이미지가 그 되새김질의 대상인 출발점을 감추고 있다 해도, 사실주의와 추상 둘 다 똑같이 진부하다는 사실을 결국 깨닫게 된다. 릭텐스타인은 〈암소 3면화〉에서 장난스러운 몸짓으로 암소 분해하기를 즐겼다. 마침내 그는 이미지를 재구성하는 느긋하고 재미있는 잔치를 막 시작하려 하고 있었다.

1970년대와 1980년대에 그는 그때까지 만든 작품을 느슨하게 만들고 재구성하고 확대하기 시작했다. 그는 때때로 자신의 작품의 요소들만을 결합하는 미술적 인용을 구사했다. 그리고 또 다른 그림들에서는 다양한 미술가들의 이미지와 양식을 뒤섞어 자신의 고유한 상상에 따라 변형했다. 미술작품에 기초를 둔 초기 회화는 하나의 이미지를 재구성하는 데 집중된 경우가 많았다. 그러나 작업을 계속 해나가면서 그는 여러 작품에서 차용한 요소들을 점점 더 자유롭게 결합하게 되었다. 또한 정물이라는 전통적 주제를 다루기 시작했고, 하나의 대상만 다룬 초창기의 이미지들을 실제로는 차용하지 않으면서 그 이미지들에 대한 생각을 확장해나갔다.

'화가의 작업실' 연작에는 1961년 이후 제작한 개별 작품들과, 주제에 따라 분류되는 몇 가지 부류의 그림들이 등장한다. 그러나 그림 속의 닫힌 방 안에 붓이나 이젤이 하나도 없기 때문에, '작업실'이라는 이름은 상당히 오해의 소지가 있다. 그의 '작업실'은 미술가의 일터라기보다는 미술관 같다. 이 연작은 릭텐스타인에게는 자신의 작품 전체를 돌아보는 동시에 자신이 그린 이미

캔버스 틀
Stretcher Frame, 1968년
캔버스에 마그나와 유채, 91.4×91.4cm
개인 소장

초상 II
Portrait II, 1981년
캔버스에 마그나, 101.6×152.4cm
개인 소장

지들의 모호한 '사실성'을 가지고 유희를 벌일 수 있는 기회였다. 아주 초기부터, 릭텐스타인의 그림은 사물을 그린 그림이 아니라 사물 자체인 것처럼 보일 정도로 강한 존재감을 가지고 있었다. 그리고 '작업실' 연작에서 그 사물들은 경직되어 보이는 거실을 장식하는 요소로 거듭났다. 〈미술가의 작업실, 이것 좀 봐 미키〉(1973, 63쪽)에서 소파, 문, 벽의 띠무늬, 전화, 마룻바닥 위의 과일은 릭텐스타인의 여러 그림 속에서 빠져나와 실내장식가의 솜씨인 듯 배치되어 있다. 다른 그림들은 실제로도 그림으로 걸려 있다. 〈이것 좀 봐 미키〉(11쪽)는 그의 첫 만화 그림으로서, 이 '작업실' 안에 있는 릭텐스타인의 작품 중 가장 유명하다. 거울과 캔버스 뒷면처럼 그린 트롱프뢰유 그림도 릭텐스타인의 기존 작품임을 알 수 있다. 다른 두 그림은 형태를 실험하기 위한 작품이다. 문 위에 있는 갈매기와 모래언덕 풍경화는 단 1년 뒤에 별도의 그림이 되었다. 그러나 대머리 남자 얘기가 있는 말풍선은 〈미술가의 작업실, 이것 좀 봐

나무 사이의 붉은 헛간
Red Barn through the Trees, 1984년
캔버스에 마그나와 유채, 106.7×127cm
개인 소장

일출
Sunrise, 1984년
캔버스에 마그나와 유채, 91.4×127cm
개인 소장

미키〉에서 탈출하지 못했다. 마티스, 브라크 같은 미술가들에서 차용한 요소도 있다. 전화기 테이블, 뚜껑 달린 도자기, 식물은 마티스의 그림에서 나왔다. 오른쪽의 난간은 브라크의 작품에서 차용한 단편이다. 그러나 '작업실' 연작에서 구사한 이런 차용은 다른 미술가들에 대한 단순한 참고라기보다는 릭텐스타인의 차용 기법 자체에 대한 증거물이다. 릭텐스타인의 작품에 익숙한 사람에게 '작업실' 연작은 정신의 놀이터가 될 수 있다. 〈미술가의 작업실, 이것 좀 봐 미키〉를 구입한 운 좋은 수집가는 알아볼 수만 있다면 릭텐스타인의 작품을 적어도 열 점은 가진 셈이 된다.

'작업실' 연작에서 가장 명백해진 사실은 캔버스 표면 전체를 뒤덮는 장식이 점점 더 중요해졌다는 점이다. 이전 작품들의 구성은 대상의 원래 형태에 강하게 의존했지만 1970년대와 1980년대의 구성은 형태 면에서 훨씬 더 자유로워졌다. 구성요소들을 차용해왔더라도 작품의 구성은 이제 완전히 릭텐스타인 고유의 것이 되었다. 〈모델이 있는 미술가의 작업실〉(64쪽)처럼 캔버스틀이 벽에 걸려 있지 않고 마룻바닥에 서로 기댄 채 놓여 있어 공간에 대한 논

두 개의 사과
Two Apples, 1981년
캔버스에 마그나, 61 × 61cm
개인 소장

리적 감각이 금세 혼란스러워진다 하더라도, '작업실' 연작의 방 안 상황은 이해 가능한 상태로 남아 있다. 이렇게 그림을 겹쳐놓는 것은 이후 현실의 공간과 거의 상관없이 더욱 자유롭고 직관적인 배열을 보여주는 패스티시 양식으로 발전한다.

'트롱프뢰유'(50쪽) 연작에서는 그의 작품의 여러 면이 결합되었다. 전통적으로, '트롱프뢰유' 회화는 전혀 회화처럼 보이지 않게 그리는 특별한 정물화를 말한다. 대개 작은 도구, 사진, 틀에 끼운 이미지, 카드, 봉투, 곤충 등이 평평한 벽을 배경으로 극히 사실적인 모습으로 표현된다. 자기가 그린 유사 세계를 관람자가 완전히 현실로 믿게 만들기 위해 애쓴다는 점에서 '트롱프뢰유' 화가는 분명 대가이다. 실제로 평평한 모양의 사물을 묘사하는 것은 매우 까다롭기 때문에, 릭텐스타인과 마찬가지로 전통적인 '트롱프뢰유' 화가들은 그런 2차원적 사물을 그리는 것을 오히려 더 좋아했다. 그림 속 그림은 다른 어떤 주제보다도 현실에 대해 강한 의문을 불러일으킨다. 19세기 미국 화가들은 특히 이런 그림을 그리기 좋아했다. 처음에 릭텐스타인은 존 F. 피토나 윌리엄 M. 하넷 같은 미국 화가들의 그림을 인용했다. 〈벽에 걸린 것들〉(1973)에서 릭텐스타인은 레제의 인물, 붓, 하넷의 〈금빛 말발굽〉(1886)을 참고한 말발굽, 나뭇결무늬 등 서로 관련 없어 보이는 것들을 한데 모았다. '트롱프뢰유' 그림에는 전통적으로 혼성의 성향이 있어, 릭텐스타인은 이런 그림들을 통해 나중에 양식과 이미지의 자유분방한 결합에 자연스럽게 도달할 수 있었다.

'작업실' 연작처럼, 1970년대 중반의 정물화(53~57쪽)의 배경은 방이다. 이 작품들의 구성은 전적으로 릭텐스타인이 창안한 것이었고, 그는 대상의 배열까지 스스로 했다. 이 정물화들은 우편 주문 카탈로그나 광고가 아니라 실물을 보고 그린 최초의 작품들이었다. 물론, 이 '실물'에는 생명이 없다. 이런 그림에는 탁자와 책상, 의자 위에 놓인 가정이나 사무실의 물건들이 보이지만, 진짜 공간의 느낌은 전혀 나지 않는다. 릭텐스타인은 오히려 일상의 사물에 내재한 추상적 형태를 보여주는 데 관심이 있었다. '정물' 연작의 벤데이 무늬는 종종 줄무늬로도 나타나며, 기하학적이거나 선적인 많은 형태와 조화를 이룬다. 〈접힌 시트가 있는 정물〉(1976)에서 시트와 옷장의 긴 널빤지는 벤데이 무늬와의 형태적 유사성을 구축하기 위해 사용되었다.

1970년대 말에 착수한 초현실주의 연작에서 릭텐스타인은 실내장식을 버리고 패스티시 양식으로 옮겨갔다. 미술 비평가들은 적절한 용어를 찾을 수 없어 때때로 릭텐스타인의 작품에 대해 초현실적이라고 말했다. 미술사가 잭 코워트에 의하면, 릭텐스타인은 일부러 초현실주의 연작에서 그런 오해를 만들어내기 시작했다고 한다. 초현실주의는 릭텐스타인이 아직 끌어다 쓰지 않은 몇 안 되는 모던아트 운동 중 하나였다. 그는 처음으로 자신의 주제에 다른 양식의 원칙을 적용했다. 이를테면 십대 취향 만화 여주인공의 붉은 입술은 배

붉은 지붕이 있는 풍경
Landscape with Red Roof, 1985년
캔버스에 마그나, 274.3 × 195.6cm
개인 소장

"회화에서 색은 매우 중요하다. 그러나 색에 대해 말하는 것은 아주 어렵다. 일반화해 말할 수 있는 것은 거의 없을 것이다. 색은 크기, 변화, 남은 화폭, 형태와 색이 만들어내는 조화, 그리고 당신이 언급하려 하는 것 등 너무도 많은 요소에 따라 결정되기 때문이다." — 로이 릭텐스타인

경에서 고립되어 바닥에 수직으로 서 있는 모양으로 나타났다. 초현실주의자들은 때로 성적인 느낌이 나는 혼란스러운 의미를 표현하기 위해 종종 눈이나 입술 같은 신체 기관 하나만 그렸다. 초현실주의는 1924년 앙드레 브르통에 의해 공식적으로 창안되었으며, 인간의 무의식에 의해 유지되는 예술을 목적으로 삼았다. 초현실주의자들에게 꿈은 특히 중요한 원천이었고, 그들의 목표는 아카데믹적 규범과 이성적 판단에서 벗어나 표현의 진실성을 획득하는 것이었다. 릭텐스타인도 그러한 직관적이고 상상력 풍부한 태도에 자신을 맡겼고, 예전만큼 엄격하게 계획을 세우며 작업하지 않았다. 혼란스러운 형태와 인물의 이상한 조합은 초현실주의의 공격적 비논리성과 닮은 데가 있지만, 결코 무의식의 차원만큼 혼란스럽지는 않았다. 형식과 리듬의 장난스러운 관계로만 연결되어 있는 새로운 형태들에는 예전 작품의 흔적이 드러난다. 그리고 새롭고 행복한 외향적 특질을 지니고 있지만, 그림 자체는 여전히 분명하고 단정적이다.

초현실주의적 형태는 〈파우 와우〉(1979, 73쪽)에서 미국 인디언 모티프와 합쳐져 다시 나타났다. 뾰족한 눈과 입술은 인디언 천막이나 상형문자 같은 인디언 상징들과 결합되어 있고, 모든 것은 벤데이 무늬의 바다에서 헤엄치고 있다. 첫눈에 보이는 것보다는 그럴싸한 인디언 문양은 종종 환영과 꿈에 근거를 두고 있기 때문에 초현실주의와 같은 근본을 가지고 있다고 할 수 있다. 초현실주의자 막스 에른스트는 애리조나의 호피 인디언 문화의 영향을 받기도 했다. 릭텐스타인의 미학 역시 인디언 미술과 공예의 명확하고 평평한 장식적 표면과 형태적으로 분명 관련이 있다. 게다가 초창기인 1950년대에 입체주의에서 영감을 얻어 그린 그림들에서는 몇몇 인디언 소재를 포함한 서부 주제를 다루기도 했다. 어쨌건 인디언은 유일한 진짜 미국인이며, 인디언 미술은 미국 문화의 기초를 제공했고 그 미국 문화는 인디언을 내쫓았다. 코워트는 릭텐스타인이 인디언 미술의 형태에 매력을 느낀 다른 이유로 재스퍼 존스, 프랭크 스텔라, 도널드 저드 같은 화가 친구들이 문양이 좋다며 인디언 담요를 수집한 것을 꼽았다. 그리고 릭텐스타인 자신도 롱아일랜드의 시네콕 인디언 보호구역 근처에 살았다. 릭텐스타인에게 있어 인디언 미술은 유럽 입체주의의 뿌리가 된 아프리카 미술과 비슷한 역할을 했다. 인디언 이미지를 사용함으로써, 그는 고대미술과 원시미술의 형태를 산업문화 위에 구축하는 고무적인 효과를 확립할 수 있었다.

1986년 뉴욕의 이퀴터블 타워에 제작한 거대한 〈파란 붓자국이 있는 벽화〉(91쪽)는 '작업실' 연작과 마찬가지로 자신의 작품과 다른 미술가들의 작품을 인용하고 변형한 그림이다. 문, 거울의 일부, 엔타블레이처는 이미 〈미술가의 작업실, 이것 좀 봐 미키〉에 사용했던 것이다. 마치 의미와 형식 사이를 오가는 벽돌을 쌓아가고 있는 듯한 모양으로 이미지들을 조합한 이 벽화를 통

〈파란 붓자국이 있는 벽화 Mural with Blue Brushstroke〉 앞에 선 로이 릭텐스타인, 1986년
22.3 × 10.8m
뉴욕, 이퀴터블 타워

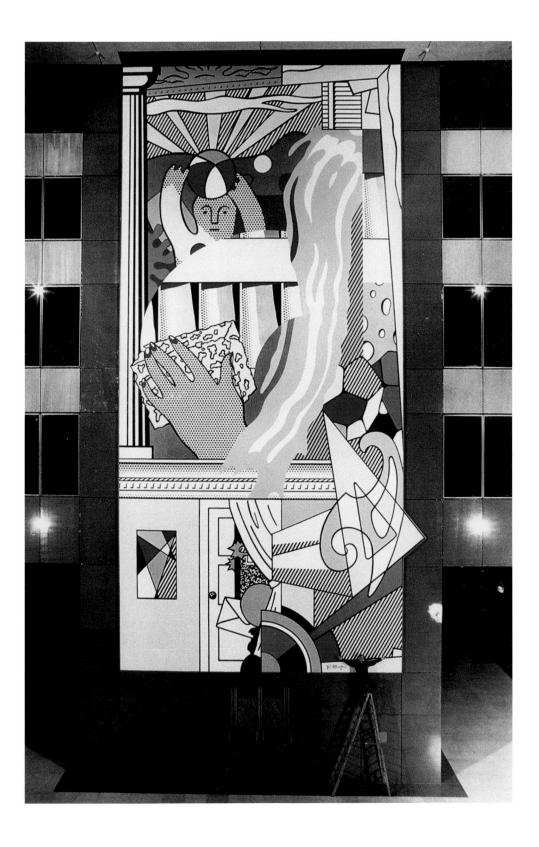

불완전한 회화
Imperfect Painting, 1986년경
캔버스에 마그나와 유채, 284.5 × 426.7cm
개인 소장

해, 릭텐스타인의 작품세계는 추상에 한 걸음 더 가까이 다가갔다. 1961년의 비치볼은 더 이상 아름다운 젊은 여인의 손에 들려 있지 않다. 대신 레제의 작품에서 따온 형상의 인물이 공을 공중으로 가볍게 쳐 올린다. 공 위쪽의 초승달 모양은 풍경화 속 떠오르는 태양이 되고, 풍경화의 완만하게 굽이치는 언덕에는 크기가 일정하지 않은 벤데이 점이 몇 개 박혀 있다. 그리고 스위스 치즈 조각 같은 부분은 이 벤데이 점에 대한 부정적 메아리처럼 보이면서도 장 아르프나 헨리 무어 같은 조각가들이 표현한 관능적 형태를 연상시킨다. 재스퍼 존스, 프랭크 스텔라, 마티스의 작품, 그리고 아르 데코와 고전적 신전은 금세 하나씩 제 모습을 드러낼 것처럼 모여 있다. 여인의 기품 있는 손이 스펀지를 잡고 열심히 벽화 전체를 지워버리고 있기 때문이다. 〈파란 붓자국이 있는 벽화〉는 거대한 공공작품일지 모르지만, 릭텐스타인은 예술의 불멸성에 대해 회의적임이 분명하다. 흘러내리는 파란 폭포는 릭텐스타인의 붓자국 모양을 가장하고 있지만 붓자국의 질감을 띠지 않으며, 마치 청소를 도우려는 듯 한쪽 구석에서 아래로 쏟아져 내린다. 릭텐스타인은 수백 명의 뉴요커들이 오고 가는 대중적 공간을 사용할 기회를 얻었지만 그들에게 아무것도 가르치지 않는 쪽을 택했다. 대신 그는 현세의 무의미함을 그린 향락적인 광경을 보여주

었다.

이 모든 이미지는 형태적으로 연결되어 있음에도 불구하고 패스티시를 형성한다. 그러므로 릭텐스타인이 콜라주 기법을 사용해 최종적 구성에 도달했다는 것은 놀라운 사실이 아니다. 이미지의 마지막 배열을 결정한 후, 릭텐스타인은 콜라주의 슬라이드들을 제작해 건물 벽에 투사하게 했다. 그리고 나서 조수들과 함께 그 슬라이드들의 모양 그대로 벽화의 윤곽선을 그렸다. 그 다음 그가 선택한 색들로 윤곽선의 내부를 채우게 했다. 그는 이 작품 이전 몇 년 간 색채 선택의 폭을 확장해왔고, 그 결과 중개적 역할을 한다고 볼 수 있는 균일한 주황색과 회색이 이 작품에 포함되었다. 그는 자신의 벽화에 대한 책에서 캘빈 톰킨스에게 이렇게 설명했다. "나는 만화를 그릴 때처럼 다섯 가지 색을 쓴다는 개념을 좋아합니다. 그 벽화에는 열여덟 개 정도의 색을 쓸 겁니다. 나이가 들면서 나는 많이 약해졌습니다. 그래서 썩 내키지는 않지만 그런 세밀한 구분을 시도해보기로 했습니다." 색의 유혹에 굴복해, 그는 결국 벤데이 점 뒤의 합리성을 치워버렸다. 화가가 되고 싶다는 근원적인 열망이 제도로서의 미술에 대한 걱정을 억누른 것이다.

릭텐스타인은 여러 가지 탐험을 했지만 모더니티의 미로에서 빠져나오지는 못했다. 그러나 그는 여행 중에 많은 영역을 발견하고 또 재발견했다. 아마 릭텐스타인의 작품세계에서 가장 중요한 것은 신경 거슬리는 모순과 숨겨진 유머일 것이다. 그는 우리 눈에 보이는 이미지를 변형함으로써, 과연 20세기에 미술이란 또 무엇이 될 수 있을지 의문의 여지를 남겨놓았다.

The publishers would like to thank the museums, galleries, collectors, archives and photographers for their kind permission to print the pictures contained in this book. These include in particular: Leo Castelli Gallery, New York, which allowed us to print a large number of illustrations, the Neue Galerie-Sammulung Ludwig, Aachen, and the Museum Ludwig, Cologne, as well as the photographers Bob Adelman, Rudolph Burckhardt, Ann Münchow, Eric Pollitzer, Grace Sutton, Kenneth E. Tyler and Dorothy Zeidman.
We would like to extend our deepest thanks to Roy Lichtenstein and his colleague Patricia Koch who have kindly helped and advised the publishers throughout production of this book. We are also grateful to Shelly Lee for her personal involvement in obtaining the illustrations.

로이 릭텐스타인: 연보

1923~1938 뉴욕 시의 중산층 집안에서 릭텐스타인 태어나다. 아버지는 부동산업자이고 한 명의 누이가 있음. 행복하고 평온한 어린 시절을 보내다. 뉴욕의 사립학교에 입학하나, 미술과목이 없었음. 십대에 집에서 혼자 그림과 드로잉을 시작하다. 재즈에 관심을 갖게 되어 아폴로 극장과 할렘가, 52번가 재즈 클럽의 콘서트를 보러 다니다. 그 영향으로 악기를 연주하는 모습 등 재즈 연주가들의 초상화를 그리다. 피카소에게서 영감을 얻다.

1939 아트 스튜던트 리그의 여름 미술강좌에서 레지널드 마시에게 배우다. 모델이나 코니 아일랜드, 축제, 권투 경기 등 뉴욕의 풍경과 볼거리를 직접 보고 그리다.

1940~1942 진지하게 미술을 공부하겠다는 생각을 가지고 고등학교를 졸업하다. 아트 스튜던트 리그의 지역적 색채 때문에 뉴욕에 머무를 필요가 없다고 생각하다. 실습과정이 있고 미술학위를 받을 수 있는 몇 안 되는 학교 중 하나인 오하이오 주립대학에 입학하다. 오하이오 주립대학에서 호이트 L. 셔먼에게 깊은 영향을 받다. "조직된 지각이야말로 미술의 전부이다. 그는 나에게 보는 법을 어떻

게 익혀야 하는지를 가르쳐주었다." 모델과 정물을 보고 자유로이 표현주의적 작품을 그리다.

1943~1945 군에 징병되다. 영국, 프랑스, 벨기에, 독일에서 복무하다. 자연을 주제로 수채, 연필, 크레용으로 드로잉을 하다. 전쟁이 끝나자 독일에서 파리로 이동하다. 파리의 시테 대학에서 잠시 프랑스어와 프랑스 문명을 배우다.

1946~1948 오하이오 주립대학에 복학하다. 제대군인원호법의 혜택을 받아 미술 공부를 계속해 1946년 6월 졸업하다. 대학원 석사과정에 입학하고 강사로 채용되다. 주로 기하학적 추상화를 그리다가 입체주의에서 영감을 얻은 반추상화를 그리다.

1949~1950 오하이오 주립대학에서 1949년 미술학 석사학위를 취득하고, 1951년까지 강사로 일하다. 1949년 이자벨 윌슨과 결혼하다(1965년 이혼). 뉴욕의 차이니스 갤러리에서 열린 여러 번의 그룹전에 출품하다. 오하이오 주 클리블랜드의 텐-서티 갤러리에서 첫 개인전을 열다. 뉴욕에서는 카를바흐 갤러리에서 첫 개인전을 열다.

프레더릭 레밍턴과 찰스 필 작품의 미국적 주제를 입체주의 양식으로 표현하는 등 미국적 주제를 작품에 광범위하게 인용하다.

1951 주워 온 나무로 말, 갑옷 입은 기사, 인디언 모양의 오브제를 만들어 아상블라주를 제작하다. 입체주의와 표현주의 사이에서 동요하며 같은 주제를 회화에서도 다루다.

1951~1957 클리블랜드로 이사해 그래픽 설계 및 토목 설계 작업을 하고, 창문 장식가, 금속판 디자이너로 일하다. 뉴욕의 존 헬러 갤러리에서 세 번의 개인전을 개최하다. 아들 데이비드 호이트 릭텐스타인과 미첼 윌슨 릭텐스타인 태어나다. 오스위고의 뉴욕 주립대학 조교수로 임명되다.

1952~1955 미국적 주제의 회화에 전념하다. 표현주의, 추상, 채색된 나무 구조물을 실험적으로 사용하다.

1956 석판화로 직사각형의 익살스러운 10달러 지폐를 만들다. 이 이미지는 일종의 위조지폐이다. 초기 팝 아트 작품.

1957~1960 비구상 추상표현주의 양식으로 그림을 그리다. 미키 마우스, 도널드 덕 등 디

9개월 때의 로이 릭텐스타인, 1924년

11세의 로이 릭텐스타인, 1934년 여름, 메인 주

〈거울 1〉 앞의 로이 릭텐스타인, 1977년경
사진 : 레나타 톤솔드

1977년 8월 톨릭스에서 접시에 〈컵과 컵받침 2〉가 찍히는 것을 보고 있는 로이 릭텐스타인, 딕 폴리치, 도로시 릭텐스타인.

즈니 만화 주인공을 가끔 드로잉하다.

1958 뉴욕 컨던 라일리 갤러리에서 개인전을 열다. 추상표현주의풍 회화를 그리다.

1960 뉴저지 주 럿거스 대학교 부속 더글러스 대 조교수로 임명되다. 뉴저지 주의 하일랜드 파크로 이사하다. 럿거스 대학교 교수 앨런 캐프로를 만나 해프닝, 환경미술을 처음으로 접하다. 관람자로 몇 번의 해프닝에 참가하고 로버트 와츠, 클래스 올덴버그, 짐 다인, 로버트 휘트먼, 루카스 사마라스, 조지 시걸을 만

나다. 해프닝, 환경미술가들이 초기 팝 이미지에 대한 그의 관심을 다시 일깨우다.

1961 최초의 팝 회화들을 그리기 시작하다. 상업인쇄물에서 가져 온 만화의 이미지와 기법을 사용해, 애벌칠을 한 캔버스에 직접 연필로 밑그림을 그리고 유화로 채색해 연재만화의 프레임을 가볍게 변형한 그림을 그리다. 소비주의와 가사를 암시하는 광고 이미지를 쓰기 시작하다.
가을에 뉴욕의 레오 카스텔리 갤러리에 새 그림 몇 점을 남겨놓고 떠나다. 몇 주 후 다시 카

스텔리 갤러리에 와서 역시 만화 이미지를 사용한 앤디 워홀의 그림을 보게 되다. 카스텔리는 릭텐스타인과 계약하고 워홀을 거절하다.

1962 레오 카스텔리 갤러리에서 개인전. 팝아트를 중심으로 한 최초의 미술관 전시회인 패서디나 미술관의 '일상용품을 그린 새로운 회화' 전과 뉴욕의 시드니 재니스 갤러리에서 열린 '새로운 사실주의자' 전에 참여하다.

1962~1964 피카소와 몬드리안에서 착안한 작품들을 제작하다.

22세의 로이 릭텐스타인, 1945년

1940년대 후반의 릭텐스타인

1977년경 여름 사우샘프턴 자택의 부엌에 있는 로이와 도로시 릭텐스타인

작업실의 로이 릭텐스타인, 1985년
사진: 그레이스 서튼

작업실의 로이 릭텐스타인, 1985년

작업실의 로이 릭텐스타인, 1988년

1963 뉴욕의 솔로몬 R. 구겐하임 미술관의 '여섯 명의 화가와 오브제' 전에 참여하다. 레오 카스텔리 갤러리, 파리의 일라나 소너밴드 갤러리, 로스앤젤레스의 퍼러스 갤러리, 토리노의 일 푼토 갤러리에서 개인전을 열다. 럿거스 대학교에서 1년 휴직을 승인받다. 뉴저지에서 뉴욕으로 이사하다.

1964~1968 그림에만 전념하기 위해 럿거스 대학교를 사직하다. 패서디나 미술관의 회고전(1961~1967년 작품)을 포함, 수많은 개인전이 열리다. 회고전은 미니애폴리스, 암스테르담, 런던, 베른, 하노버를 순회하다. 도로시 허즈카와 결혼하다.

1964~1965 십대 만화에서 차용한 소녀의 두상 회화와 도자기 조각을 제작하다. 풍경화를 그리다.

1964~1969 건축유적이나 진부한 건축물을 그리다.

1965~1966 '붓자국' 연작과 '폭발' 연작을 그리다.

1966~1970 1930년대의 이미지를 사용한 모던 회화를 그리다.

1969 로스앤젤레스의 유니버설 스튜디오에 입주 미술가로 2주간 머무르며 로스앤젤레스 카운티 미술관의 '미술과 기술' 전을 위해 바다풍경 영화를 만들다. 뉴욕 시나몬 프로덕션의 조엘 프리드먼과 실험영화 작업을 하다. 솔로몬 R. 구겐하임 미술관에서 1961~1969년 사이의 작품 회고전이 열리다. 이 전시회는 캔자스시티, 시애틀, 콜럼버스, 시카고를 순회하다.
뉴욕 메트로폴리탄 미술관에서 열린 '뉴욕 회화와 조각: 1945—1970' 전에 참여하다.

1970 롱아일랜드 사우샘프턴으로 이사하다. 뒤셀도르프 대학교 의과대학에 대형 '붓자국' 벽화 4점을 그리다. 미국 예술과학아카데미 회원으로 선출되다. 1970년 일본 오사카 엑스포에서 바다풍경 영화 2편이 상영되다.

1970~1980 수많은 갤러리에서 개인전을 열다. 환영에 기반을 둔 작품('거울' '엔타블레이처' '트롱프뢰유' 연작)과 다른 미술 작품을 인용한 작품(초현실주의, 미래주의, 표현주의, '화가의 작업실' 연작)을 제작하다. 1979년 국립예술기금에서 처음으로 공공조각을 의뢰받아, 플로리다 주 마이애미비치의 퍼포밍아트 극장에 10피트 높이의 강철과 콘크리트 조각 〈인어〉를 제작하다.

1979 미국 문학예술아카데미 회원으로 선출되다.

1981 세인트루이스 미술관에서 1970년대에 제작한 작품의 회고전이 열리다. 이 전시회는 미국, 유럽, 일본을 순회하다.

1982 사우샘프턴 작업실과 별도로 맨해튼에 다락방 작업실을 마련한다.

1983 뉴욕 그린스트리트 142번지 레오 카스텔리 갤러리에 〈그린스트리트 벽화〉를 그리다.

1984 뉴욕 제임스 굿맨 갤러리에서 드로잉 전시회를 열다.

1986 뉴욕 이퀴터블 생명보험사 빌딩 로비에 〈파란 붓자국이 있는 벽화〉가 제막되다.

1987 뉴욕 MoMA에서 드로잉 회고전(1988년 프랑크푸르트 순회)이 열리다.

1990 뉴욕 MoMA의 '높음과 낮음: 모던아트와 대중문화' 전에 참여하다.

1991 바젤의 에른스트 바이엘러 갤러리, 파리의 다니엘 탕플롱 갤러리, 뒤셀도르프의 한스 슈트렐로 갤러리에서 개인전을 열다.

1993~1994 뉴욕 솔로몬 R. 구겐하임 미술관에서 대규모 회고전이 열려 1996년까지 로스앤젤레스, 몬트리올, 뮌헨, 함부르크, 브뤼셀, 오하이오 주 콜럼버스를 순회하다.

1997 9월 29일 뉴욕에서 로이 릭텐스타인 사망하다.